時 光 寫 生

手繪 0.65 世紀臺灣庶民日常

An epic of ordinary people's lives in Taiwan　**呂游銘**

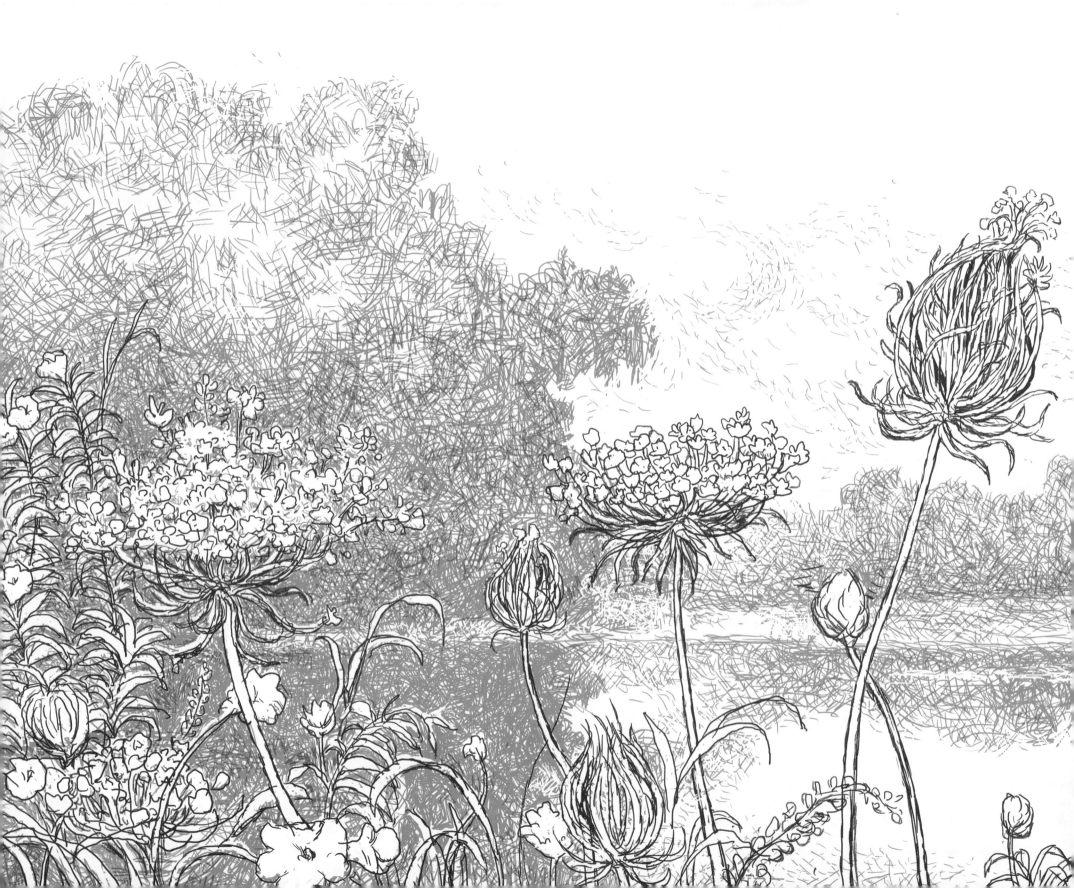

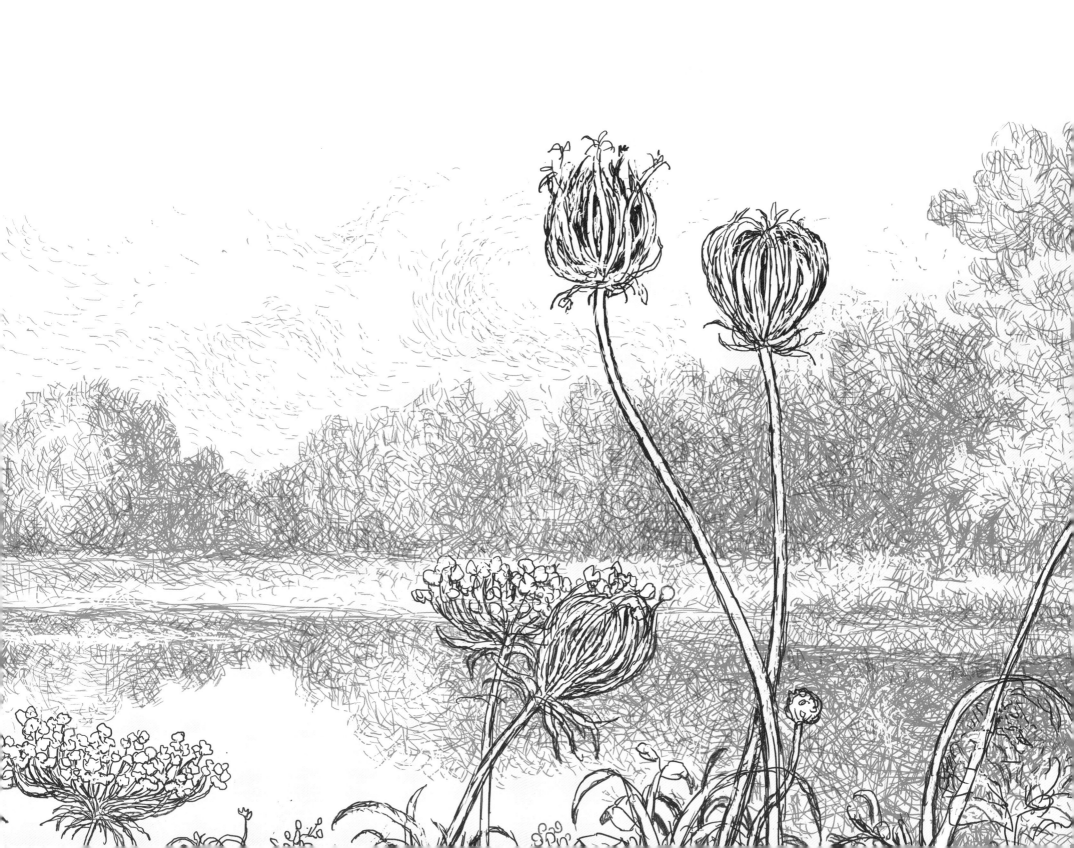

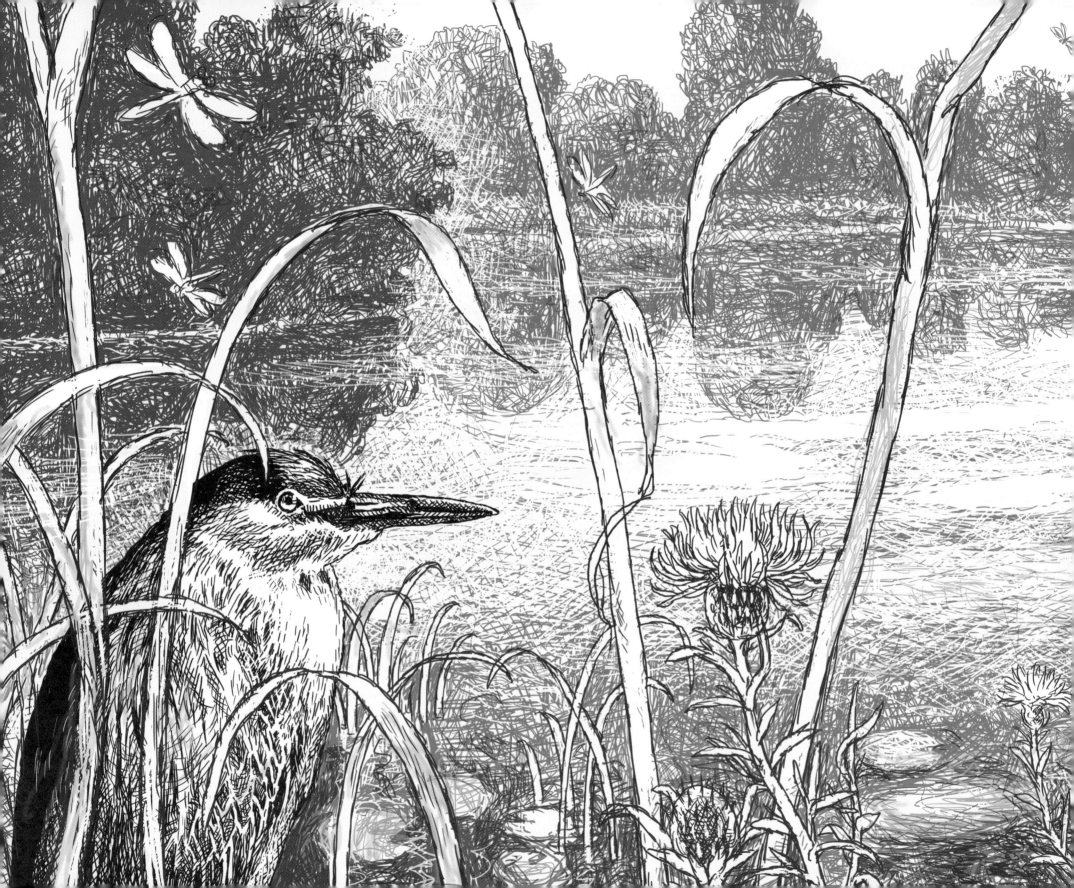

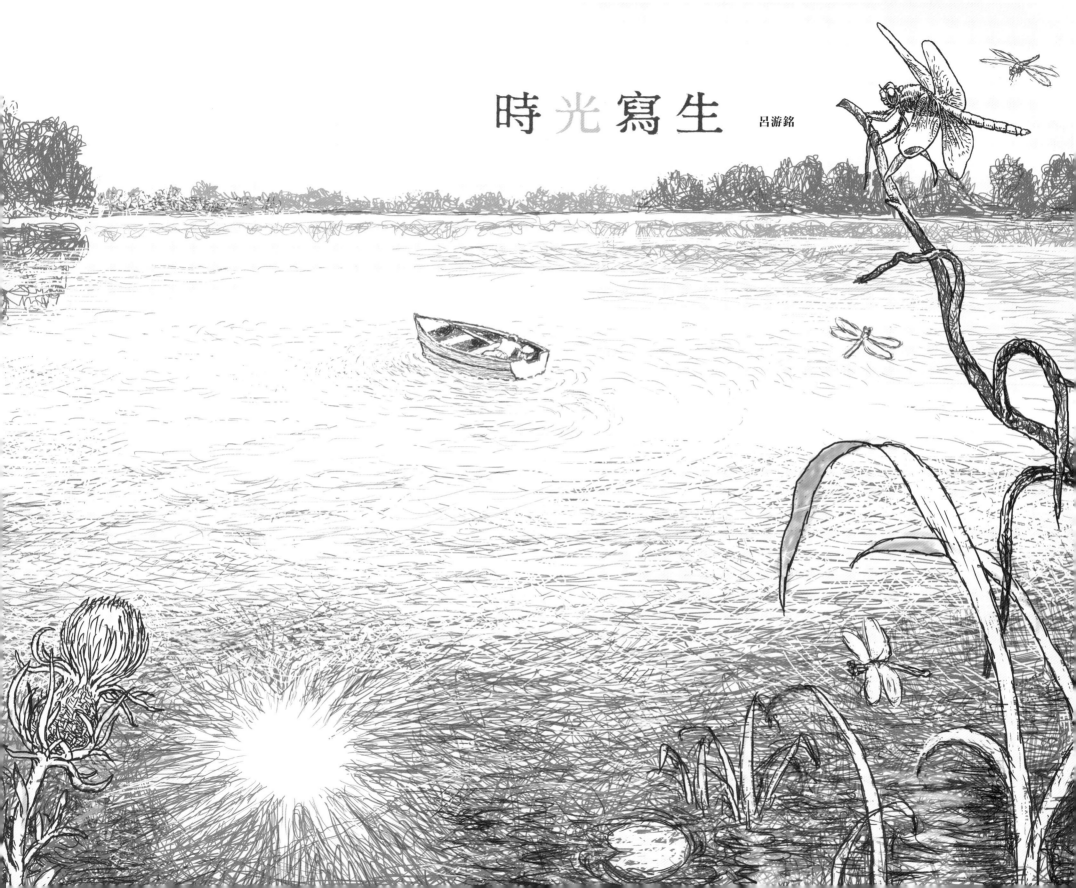

時光寫生

呂游銘

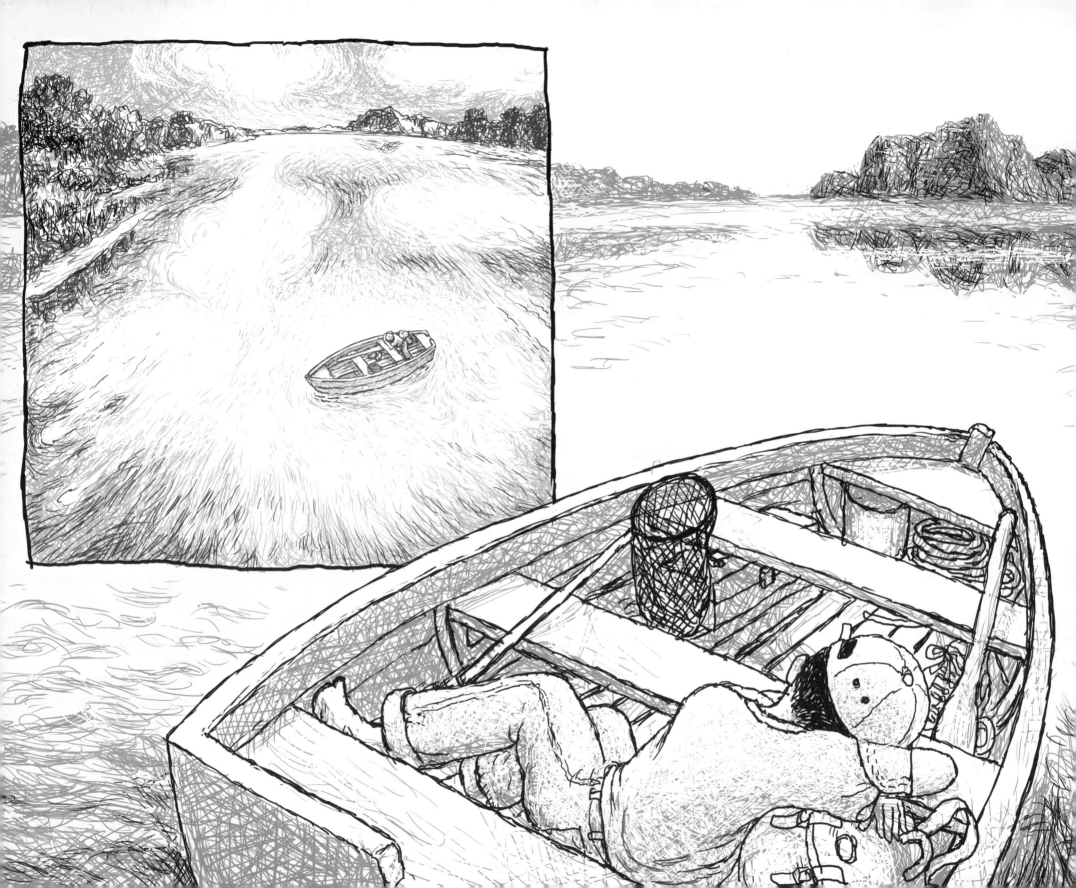

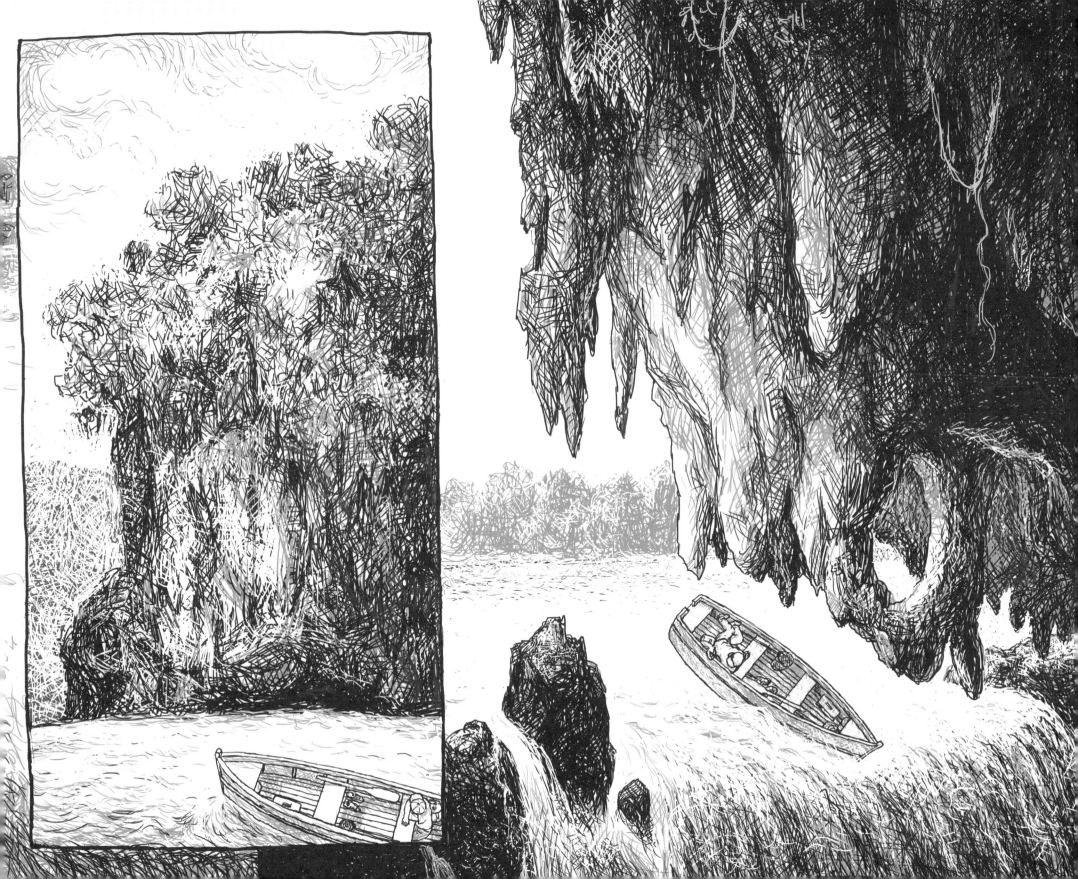

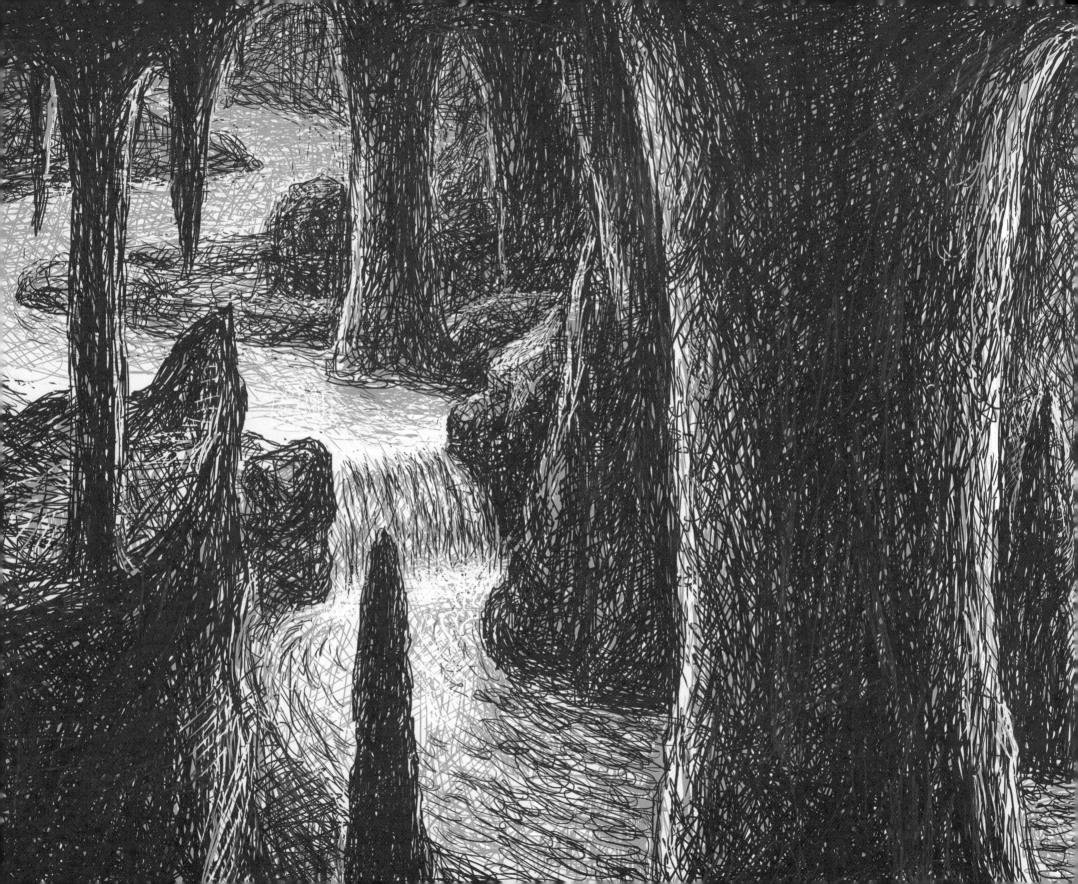

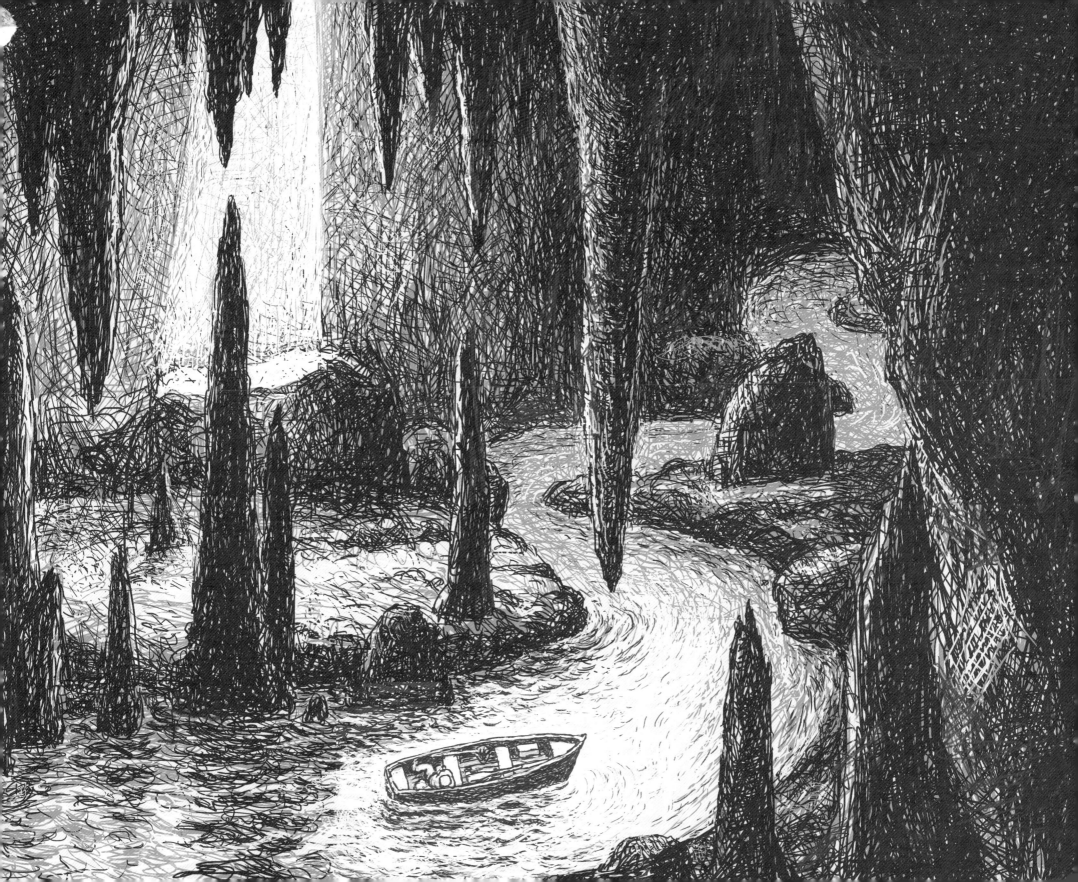

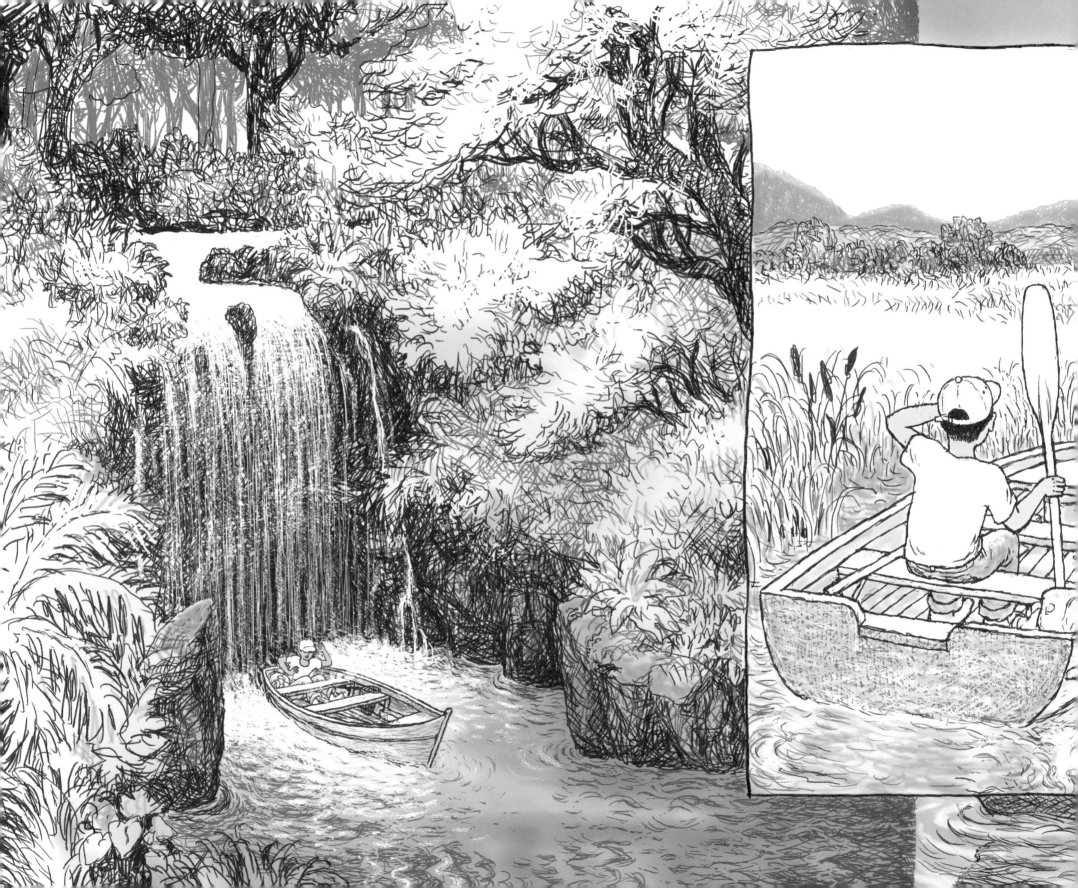

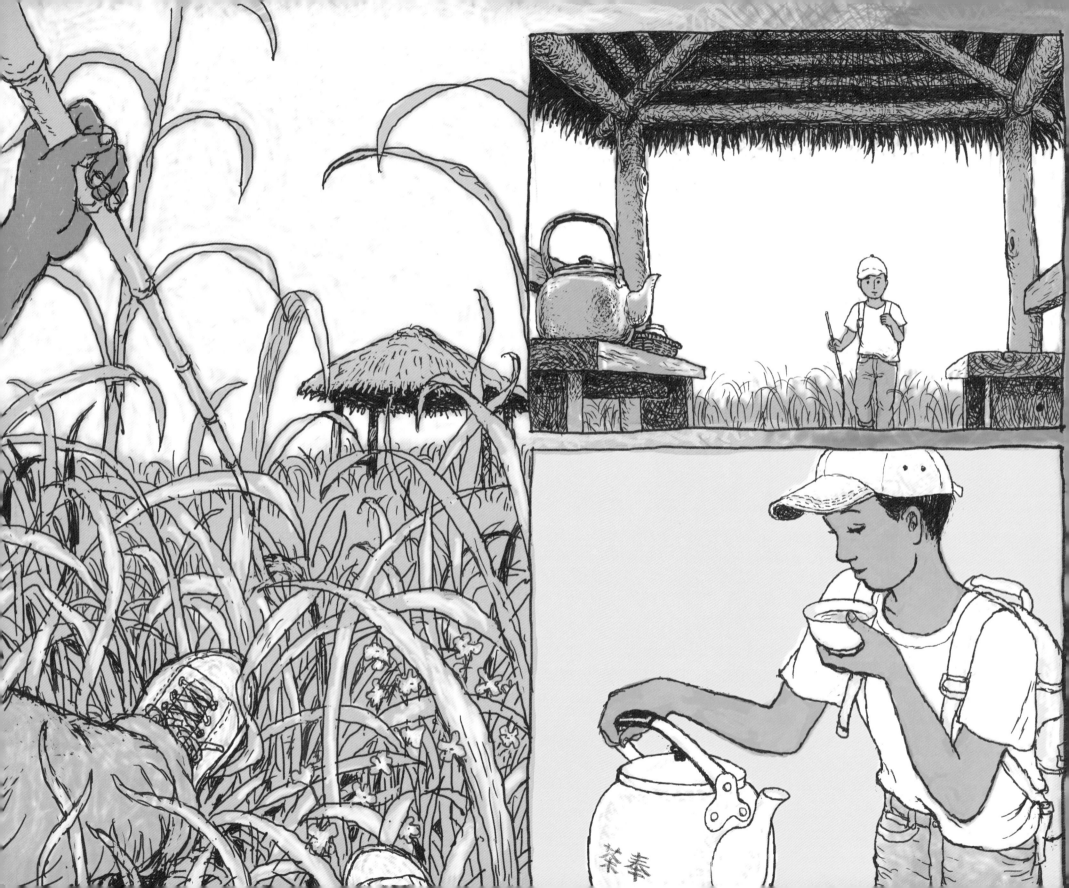

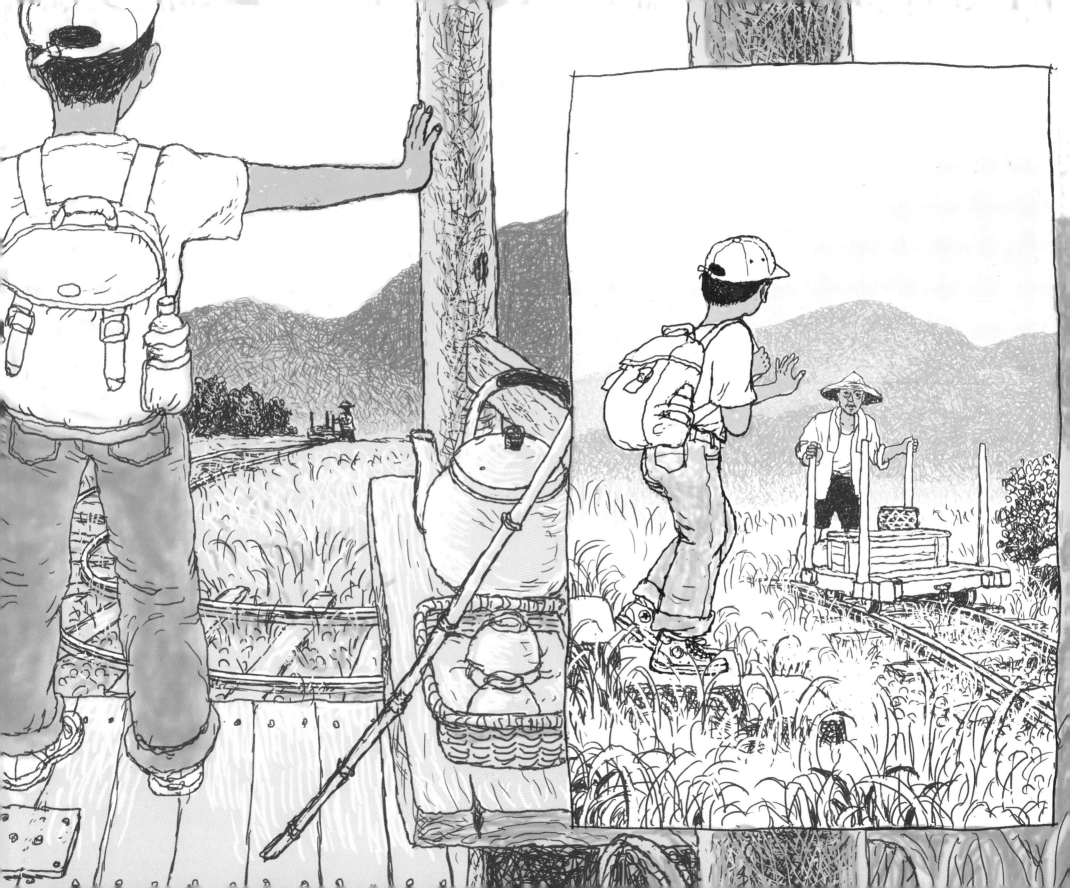

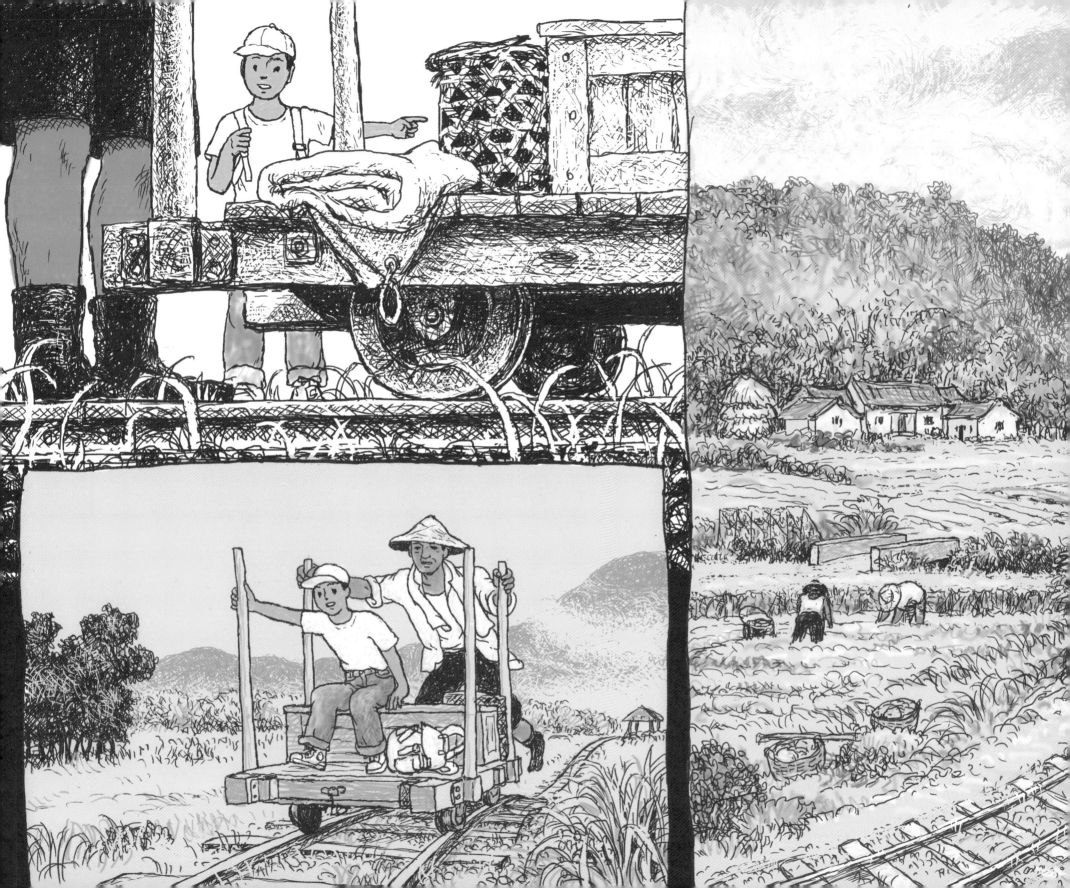

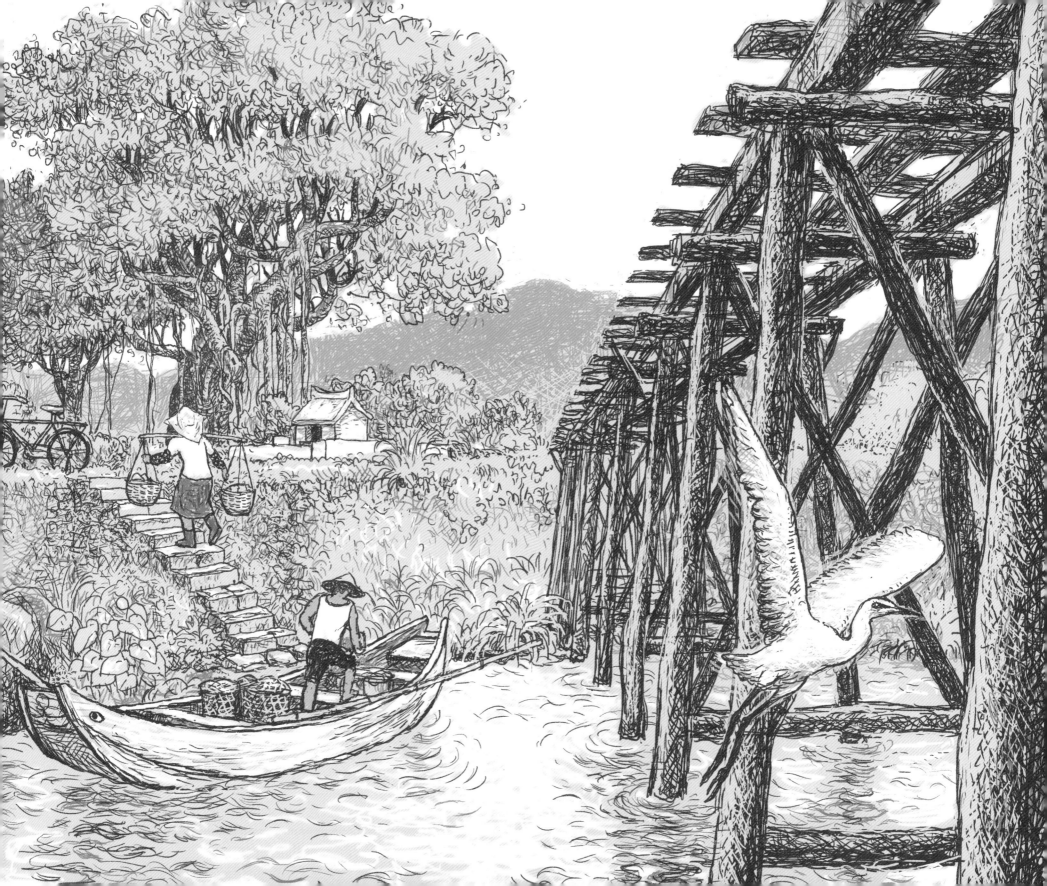

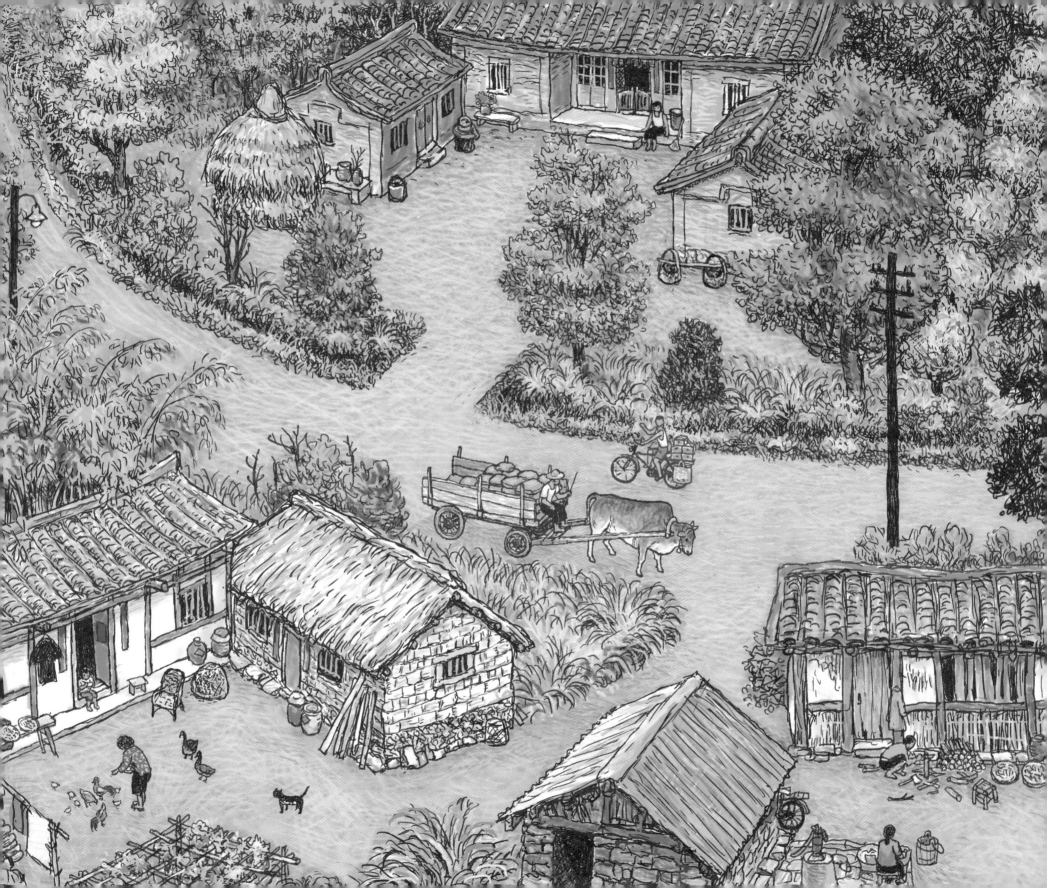

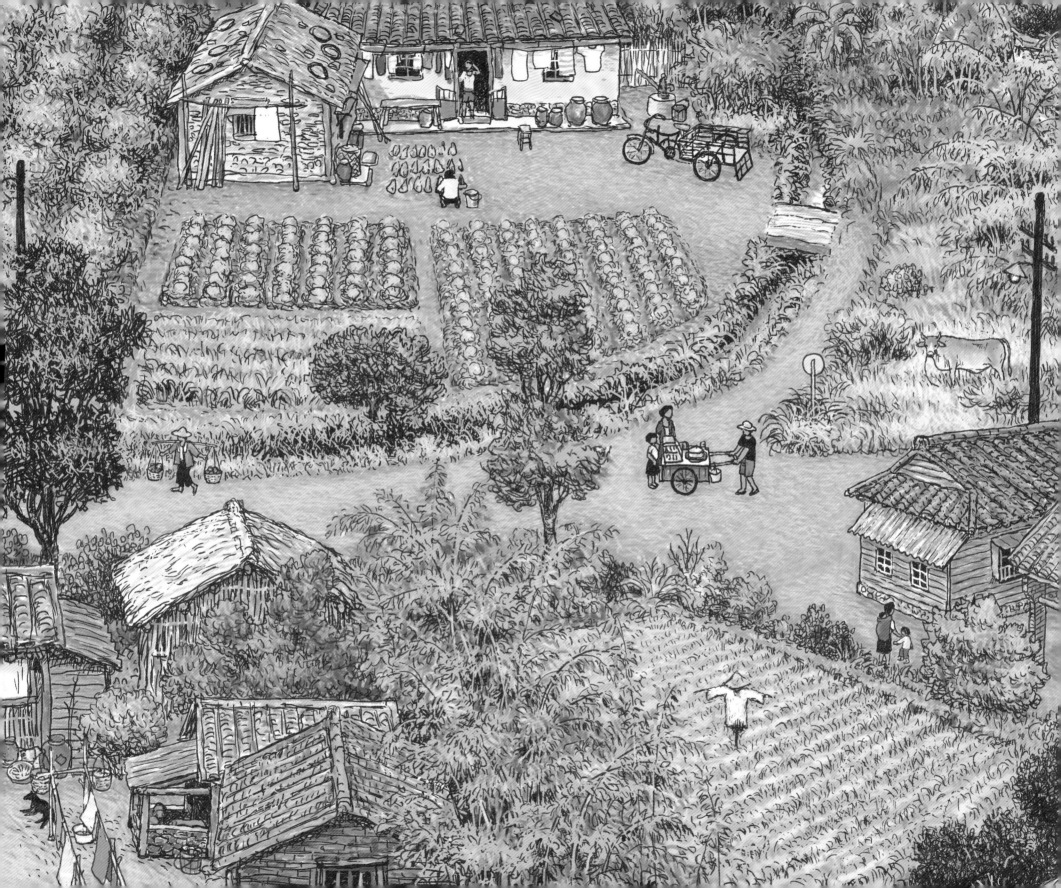

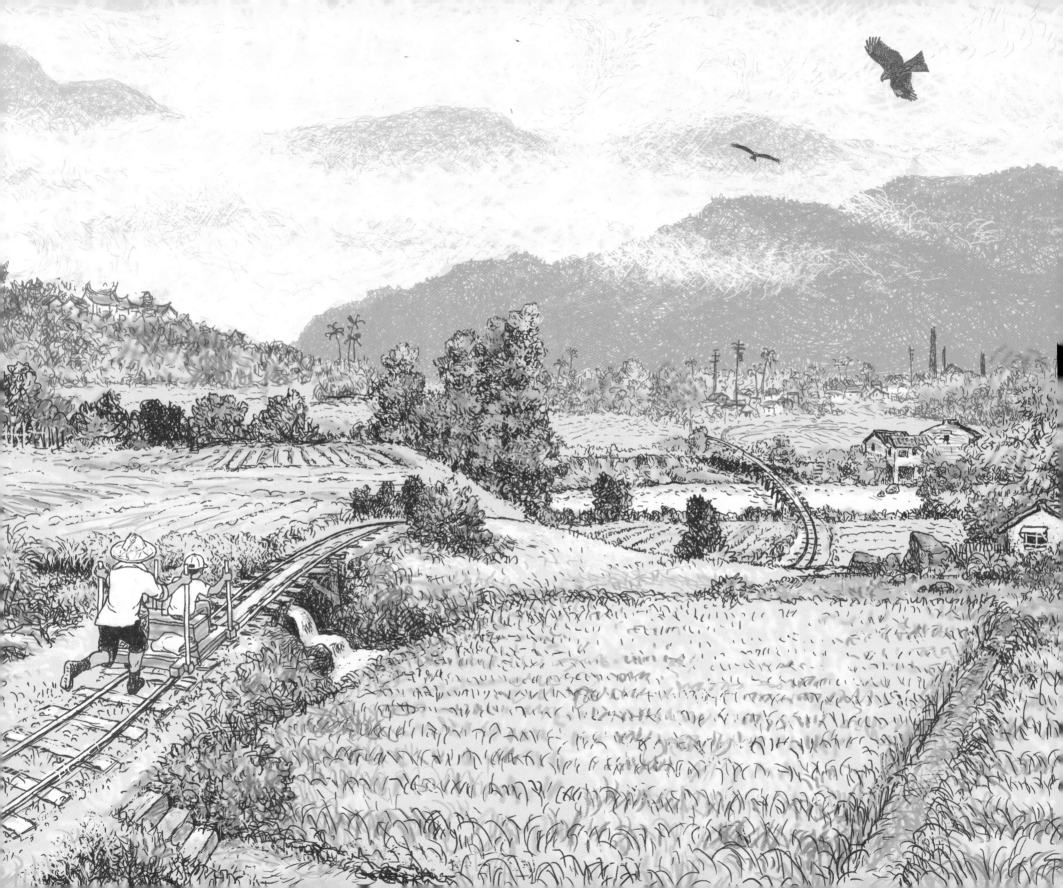

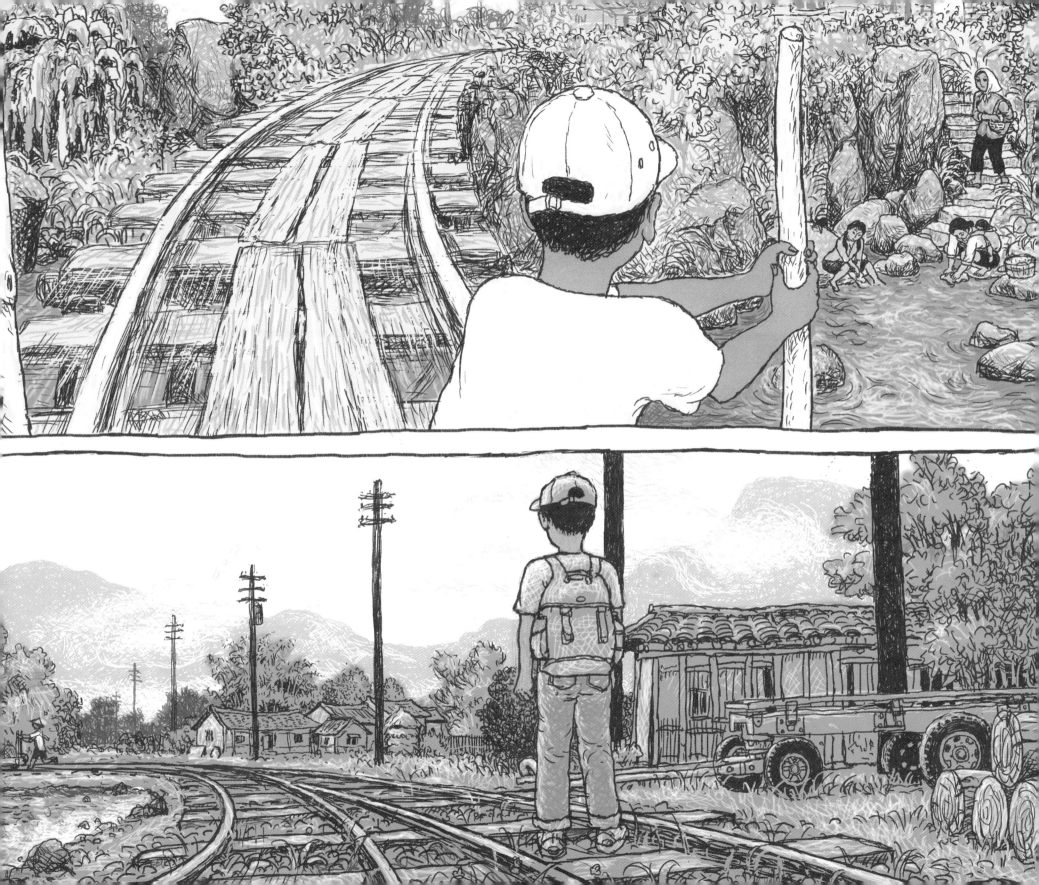

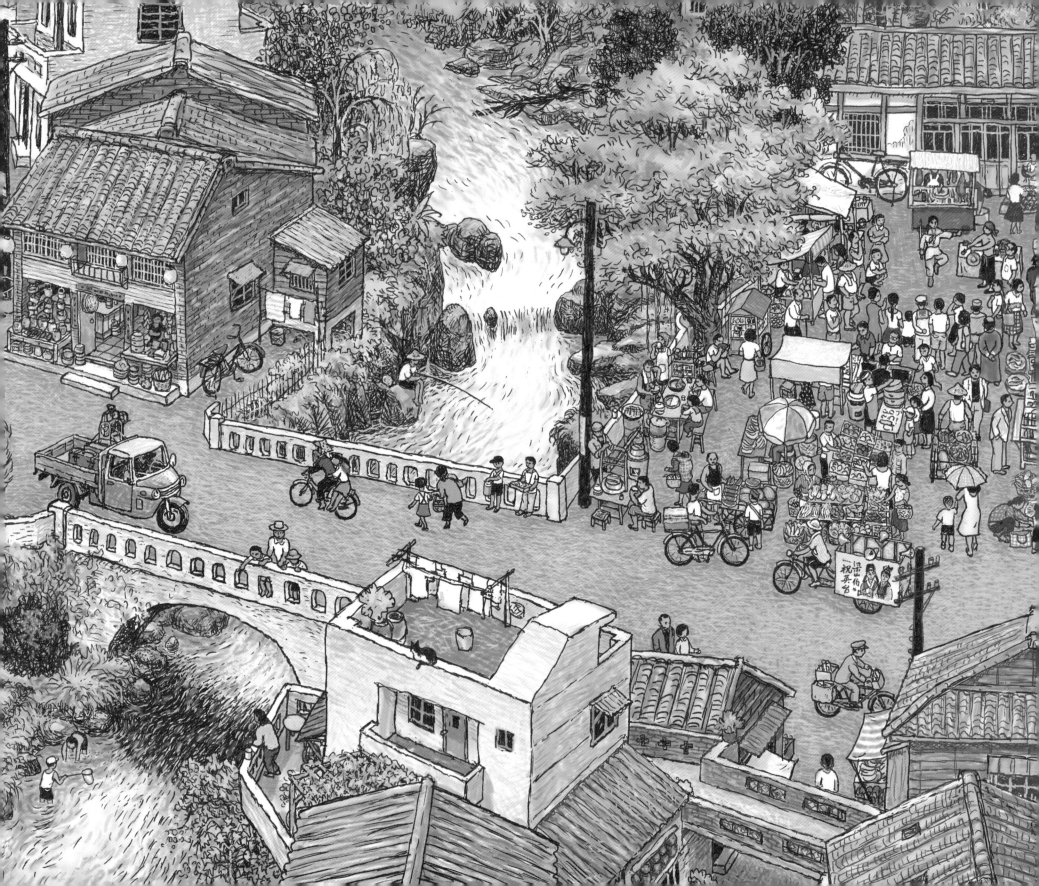

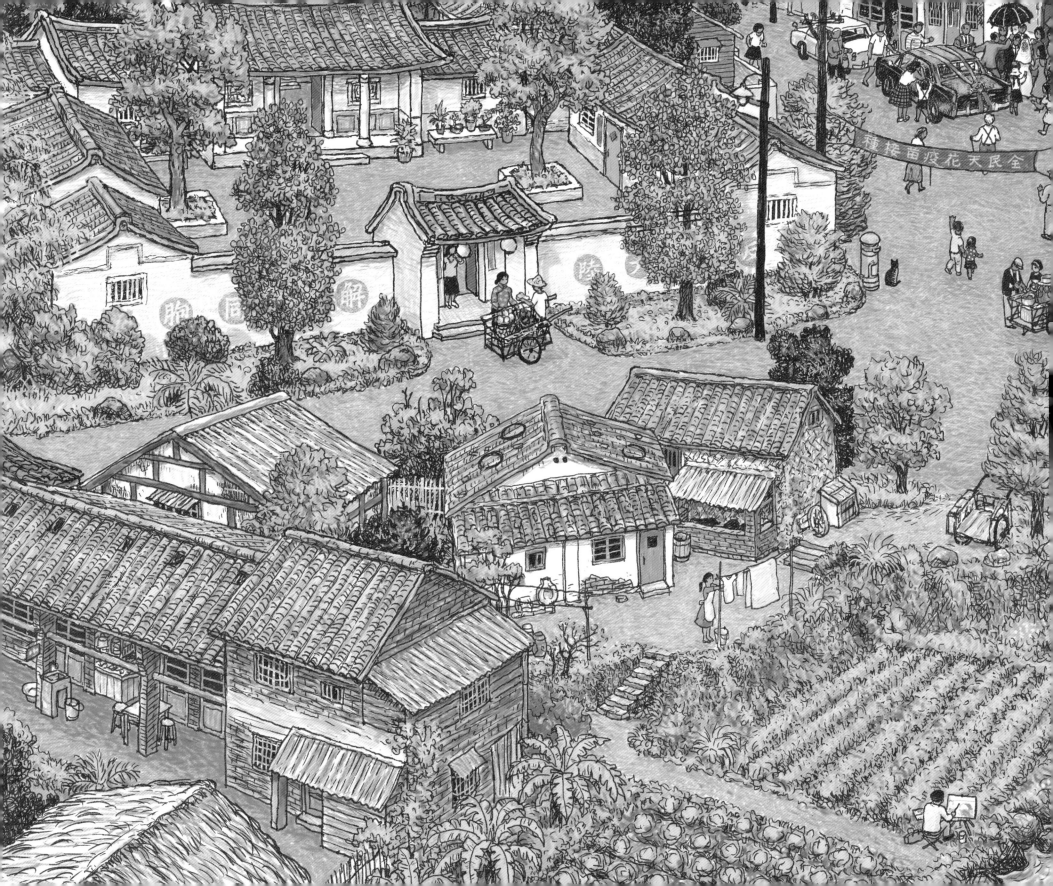

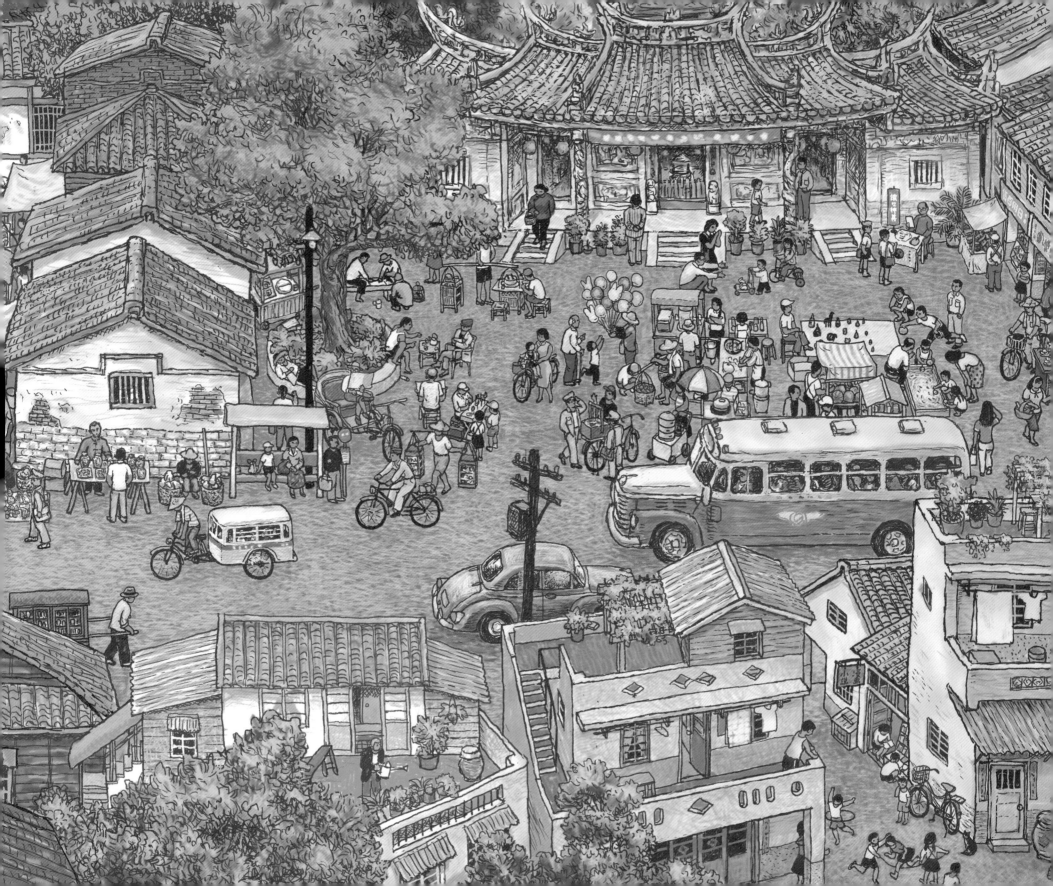

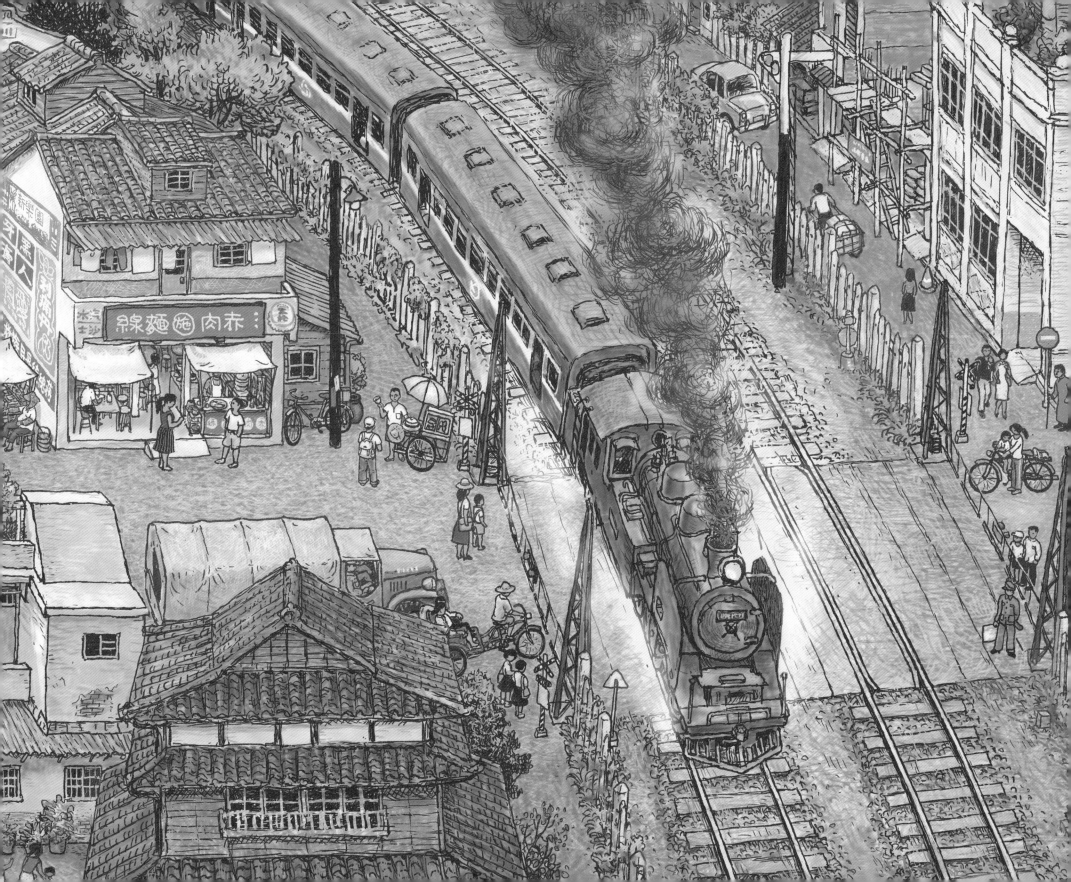

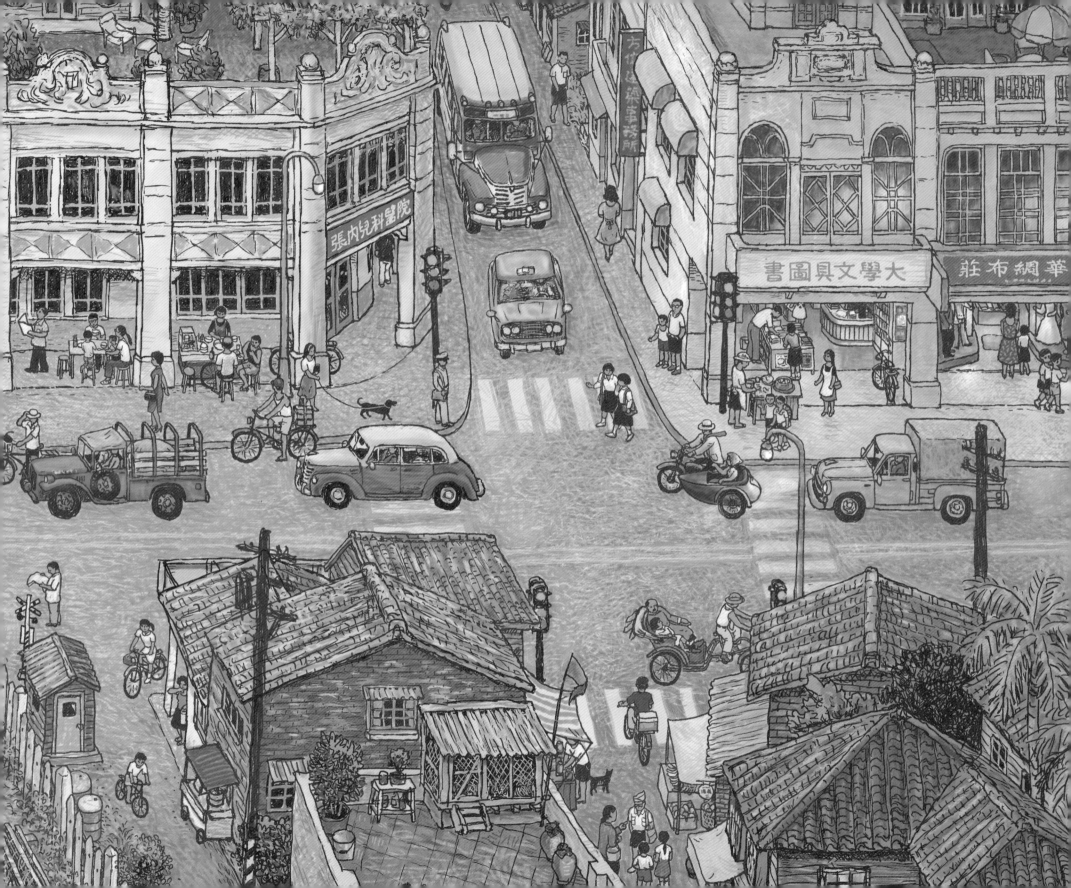

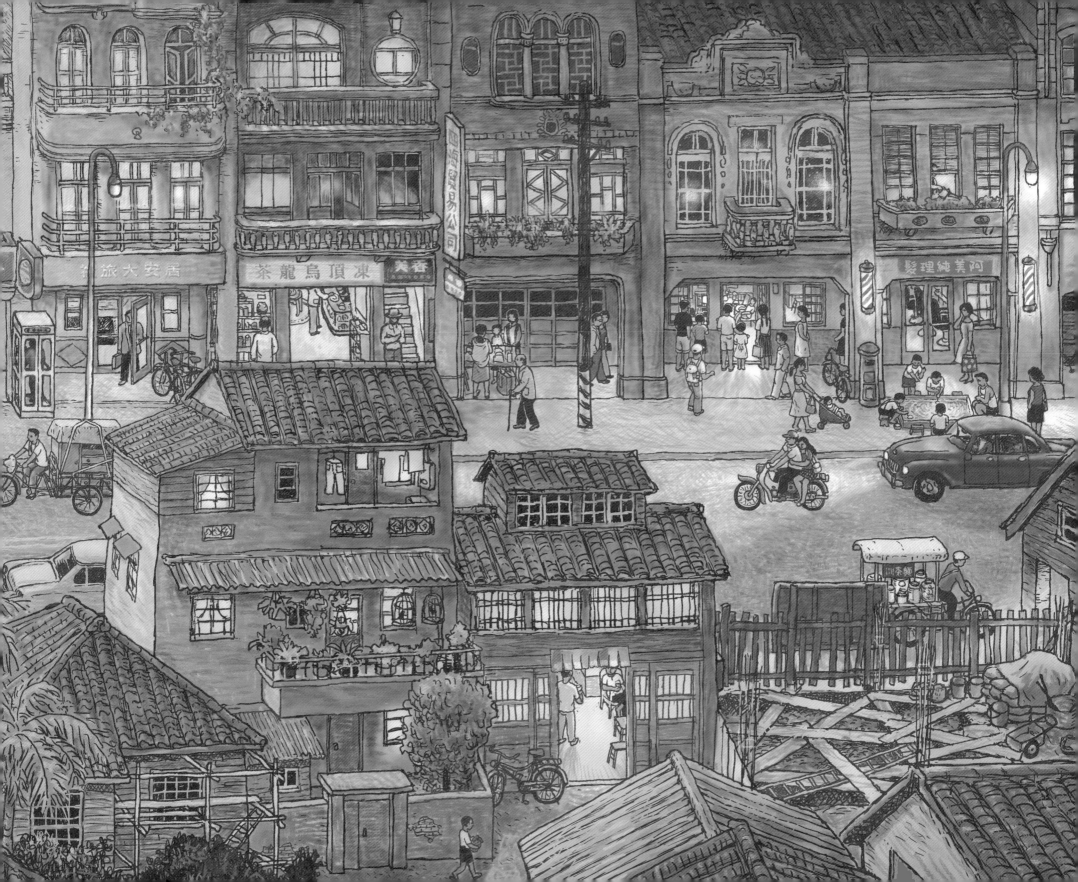

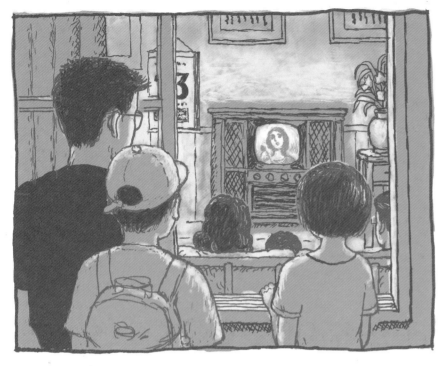

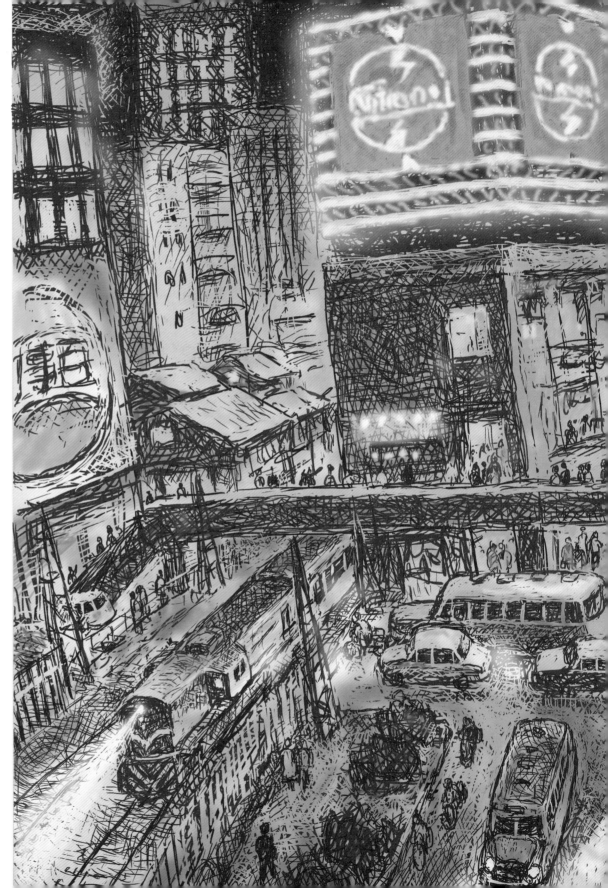

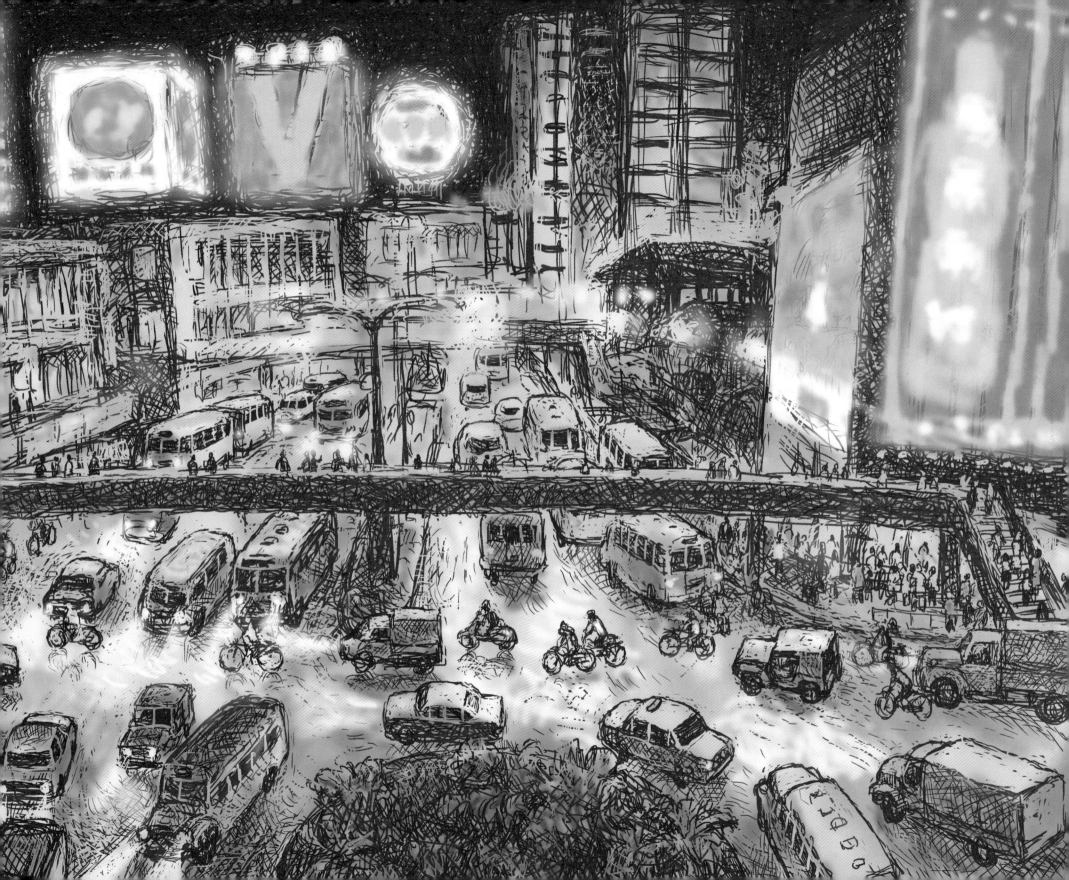

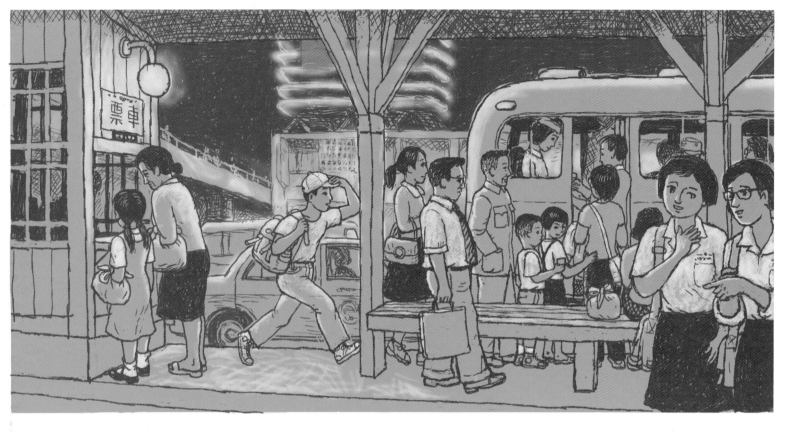
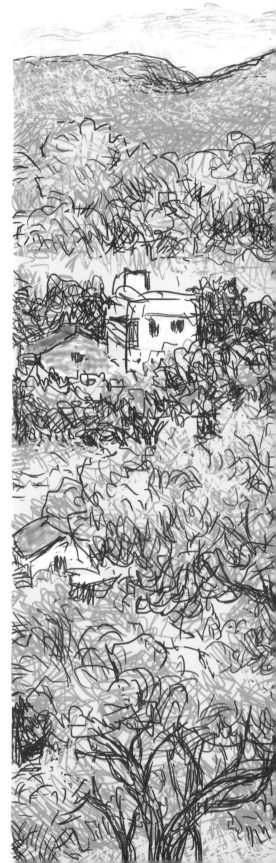
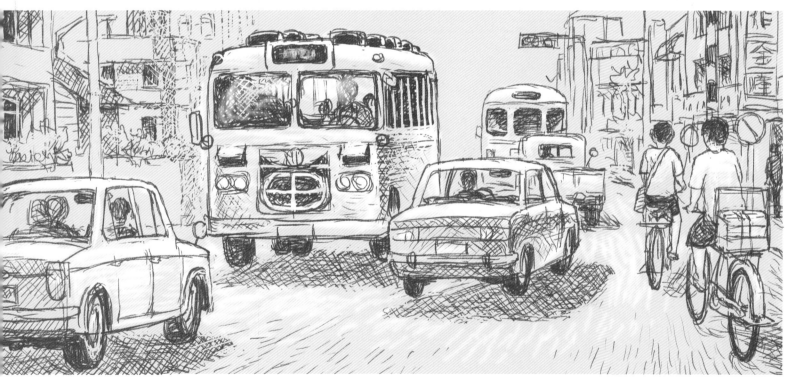

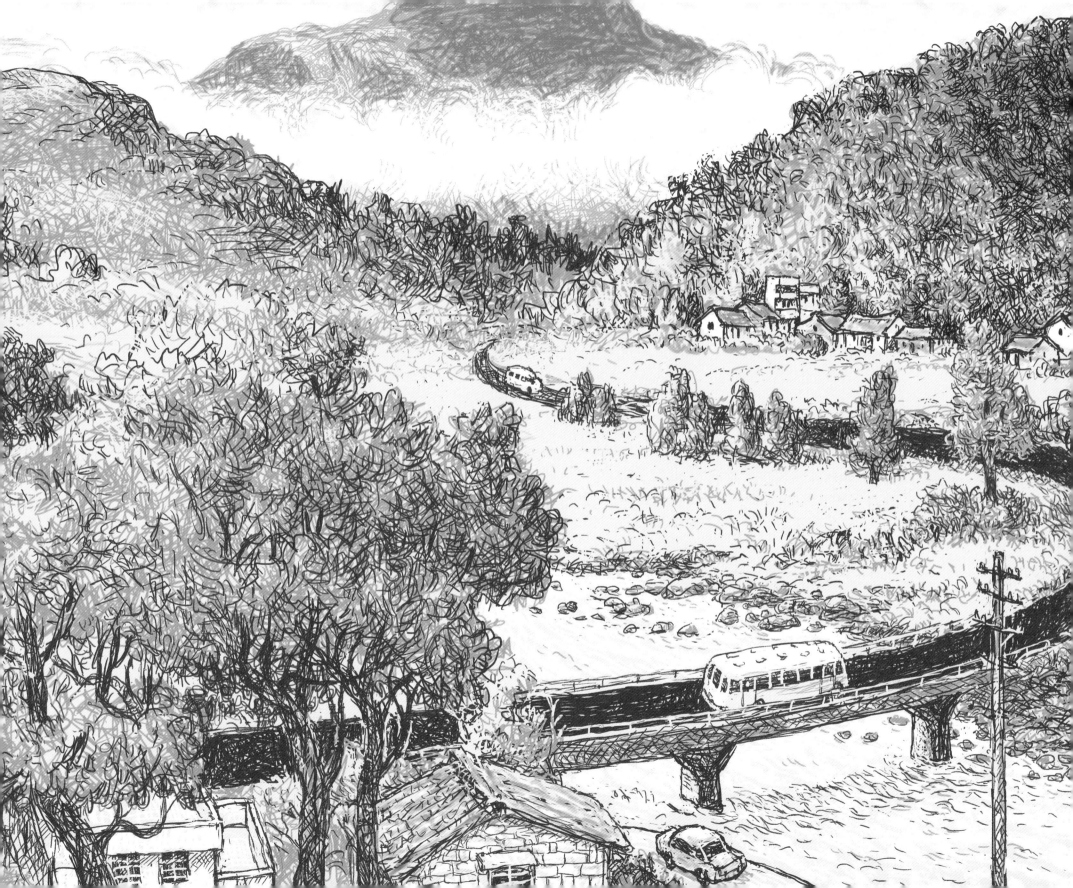

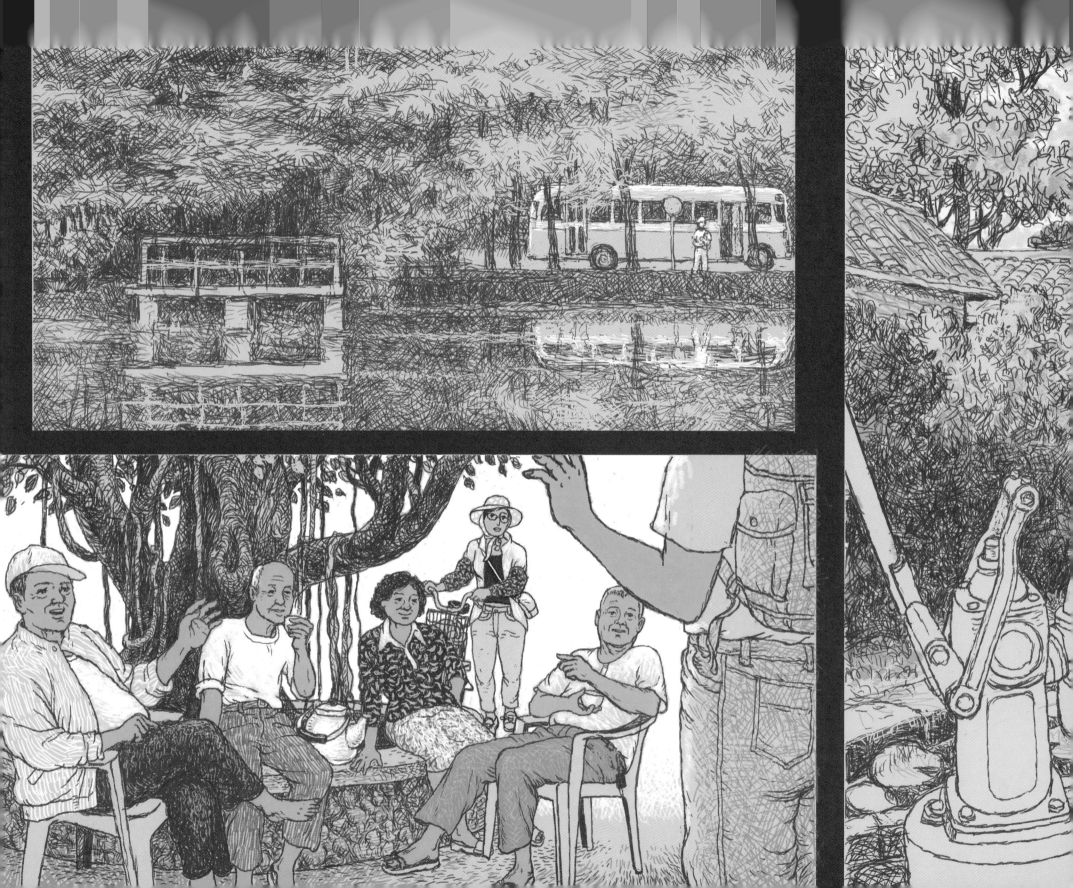

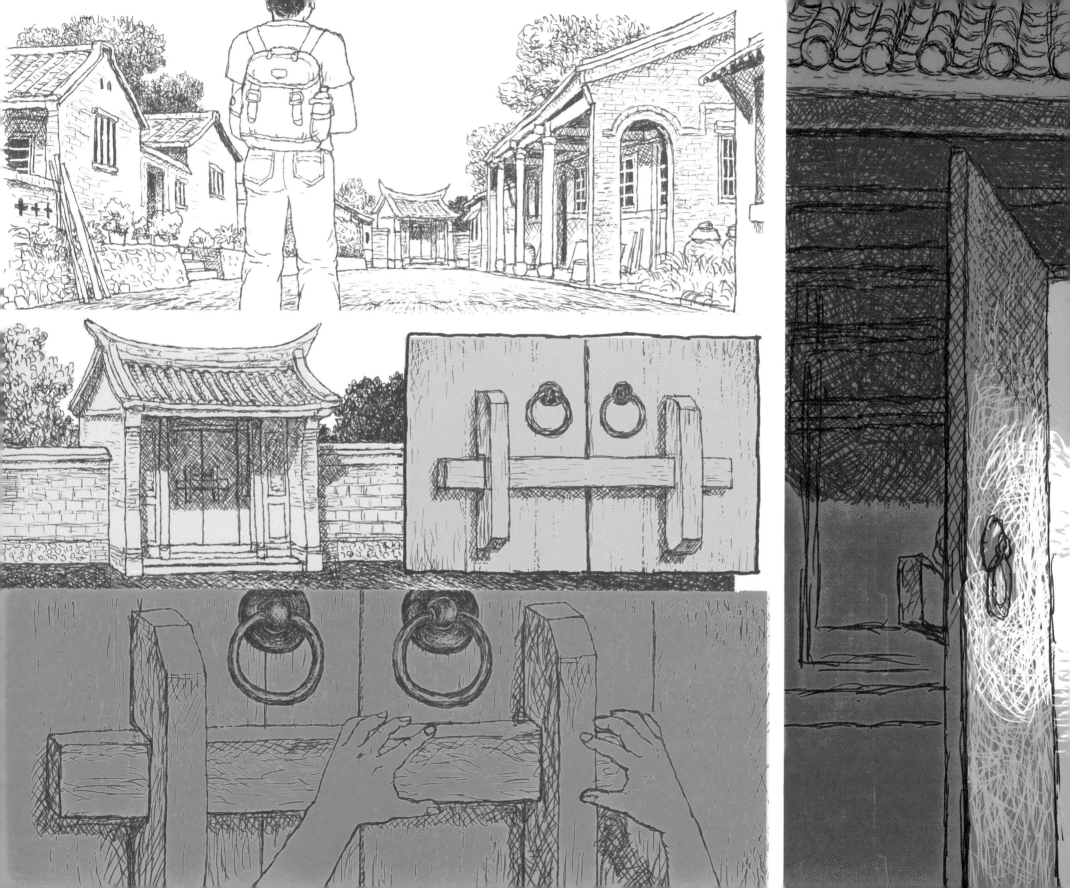

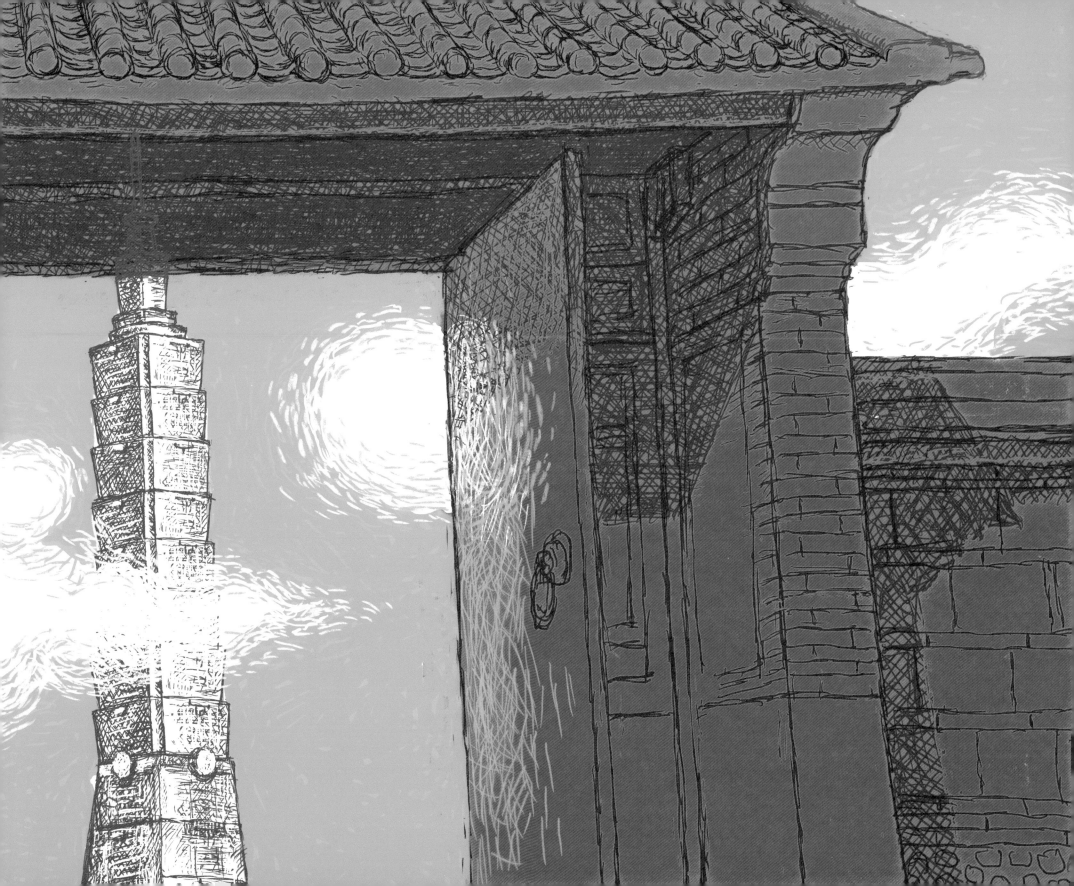

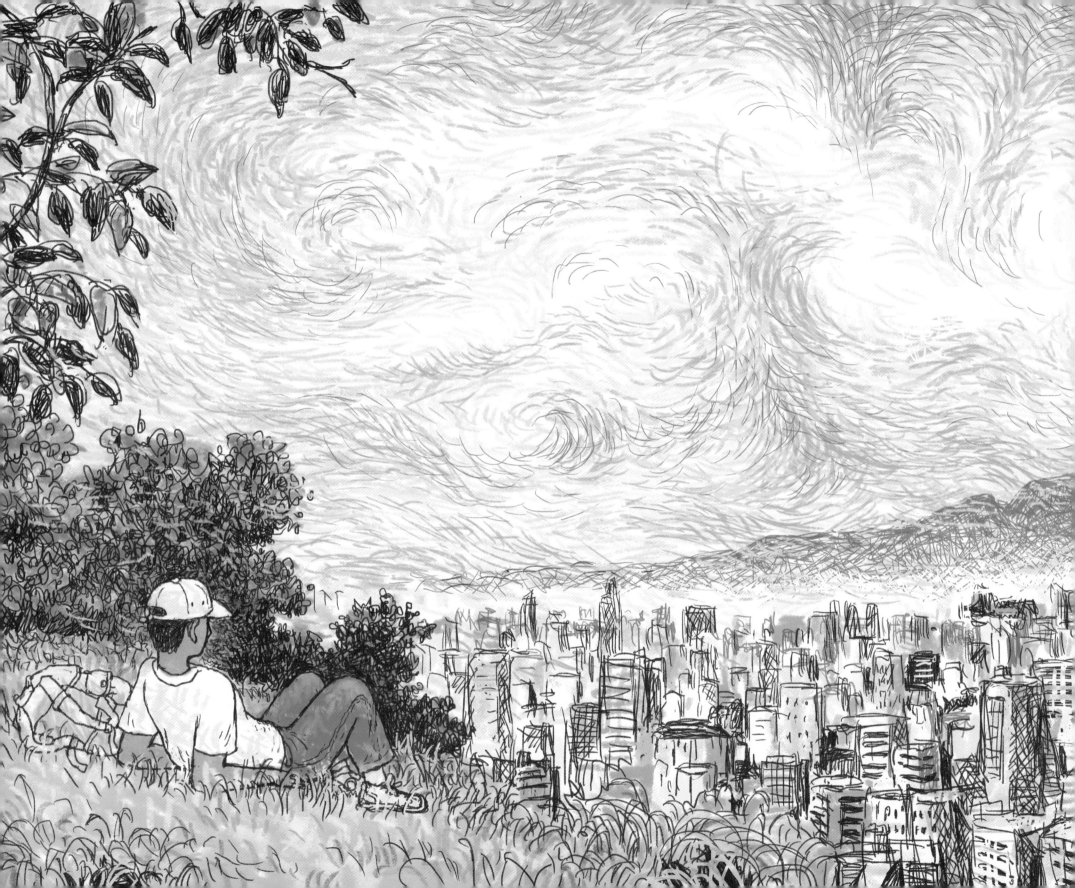

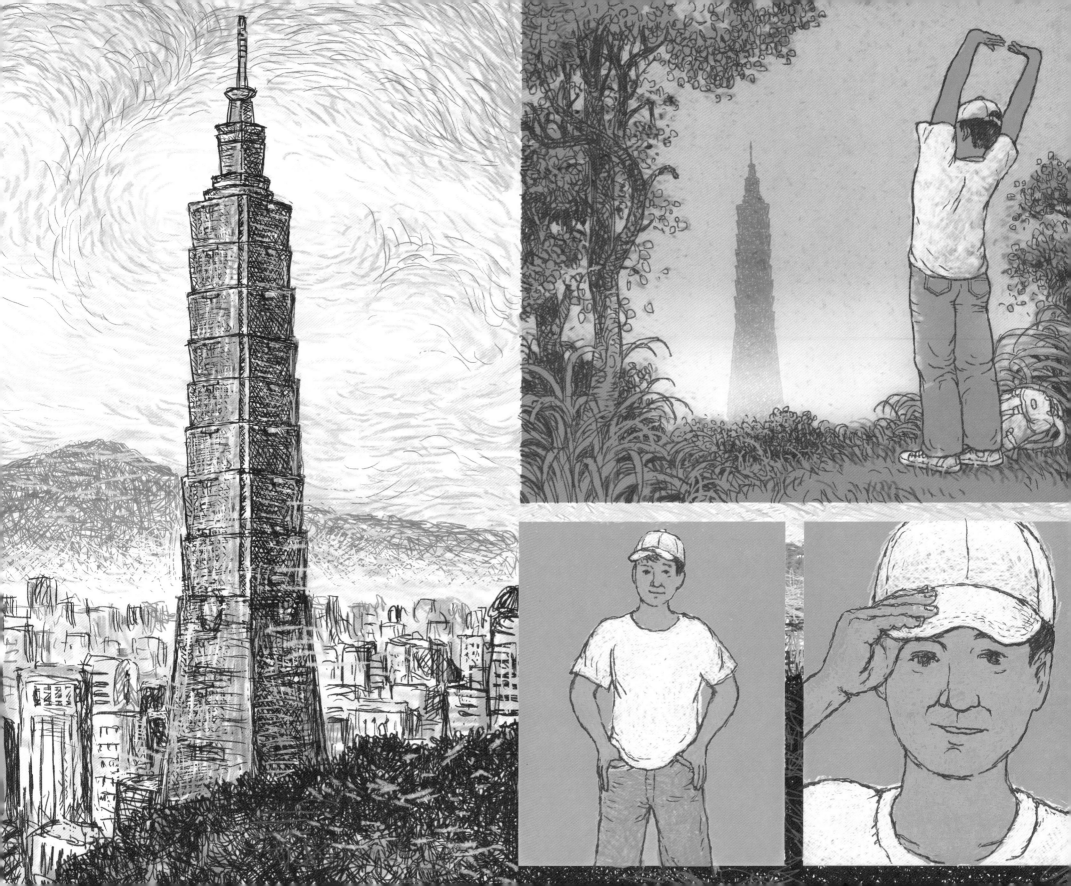

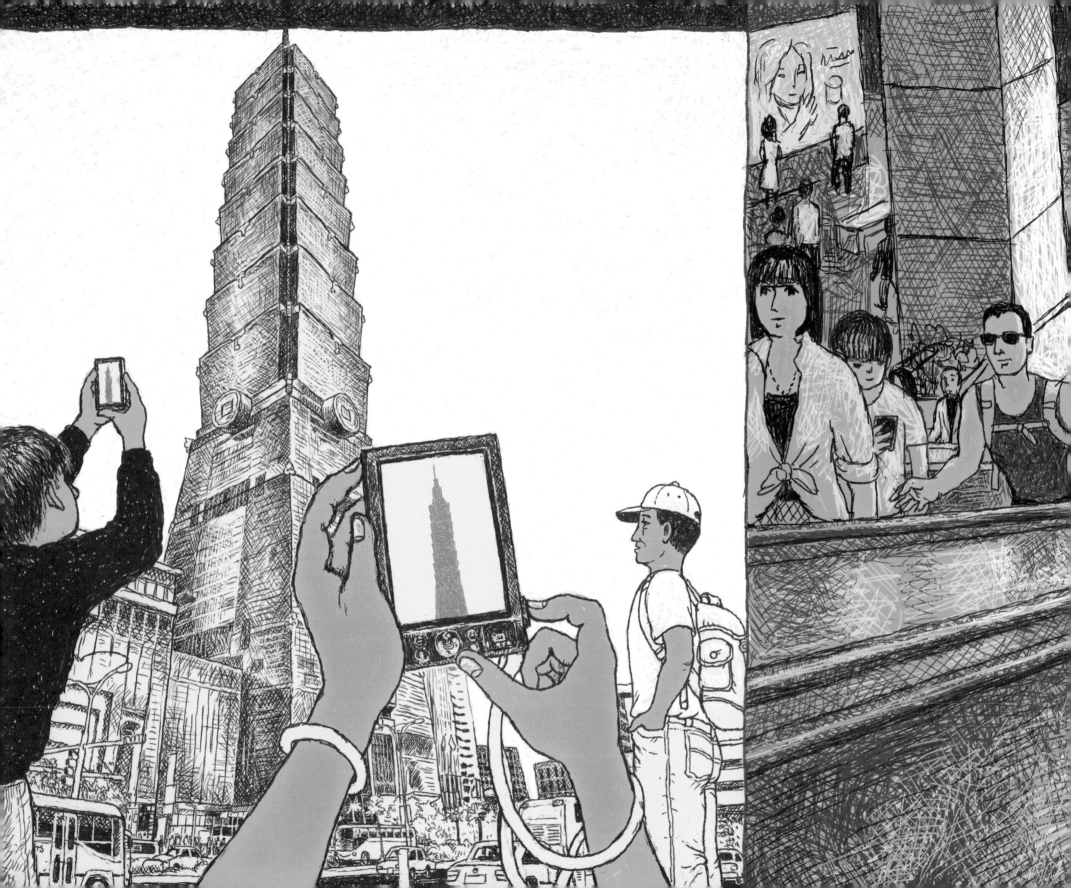

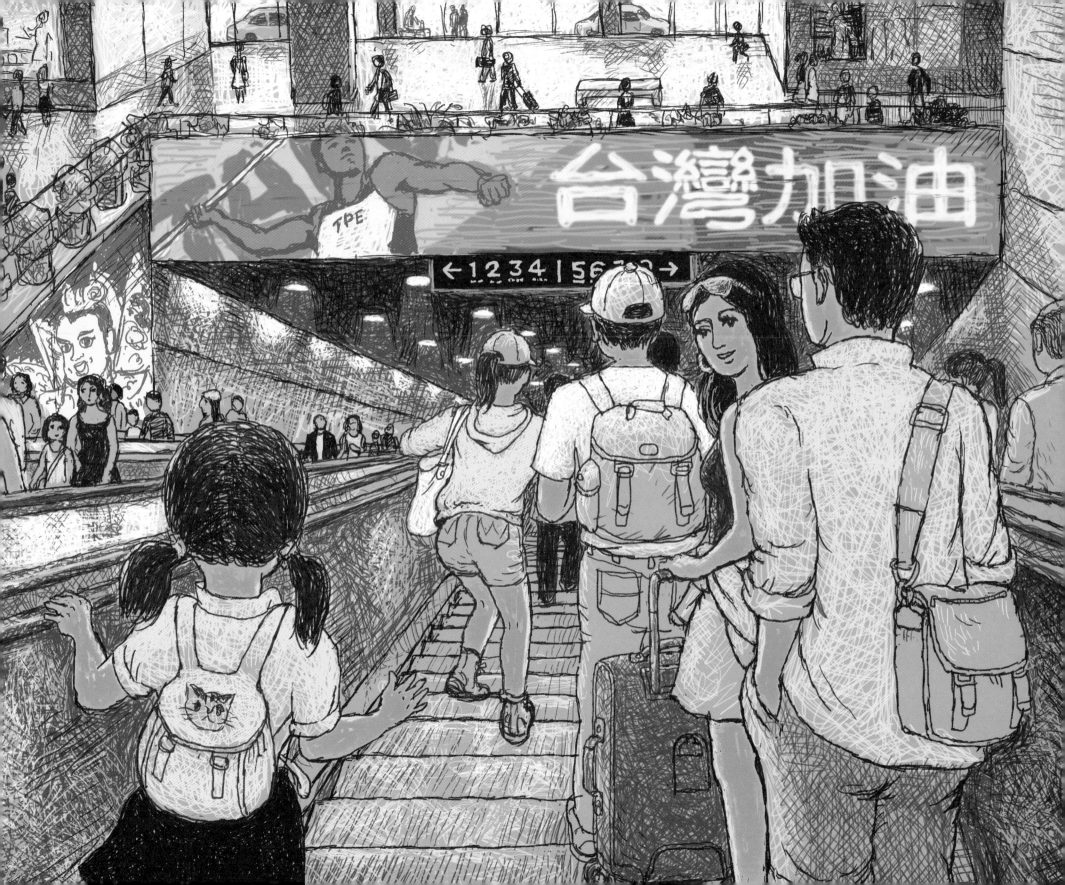

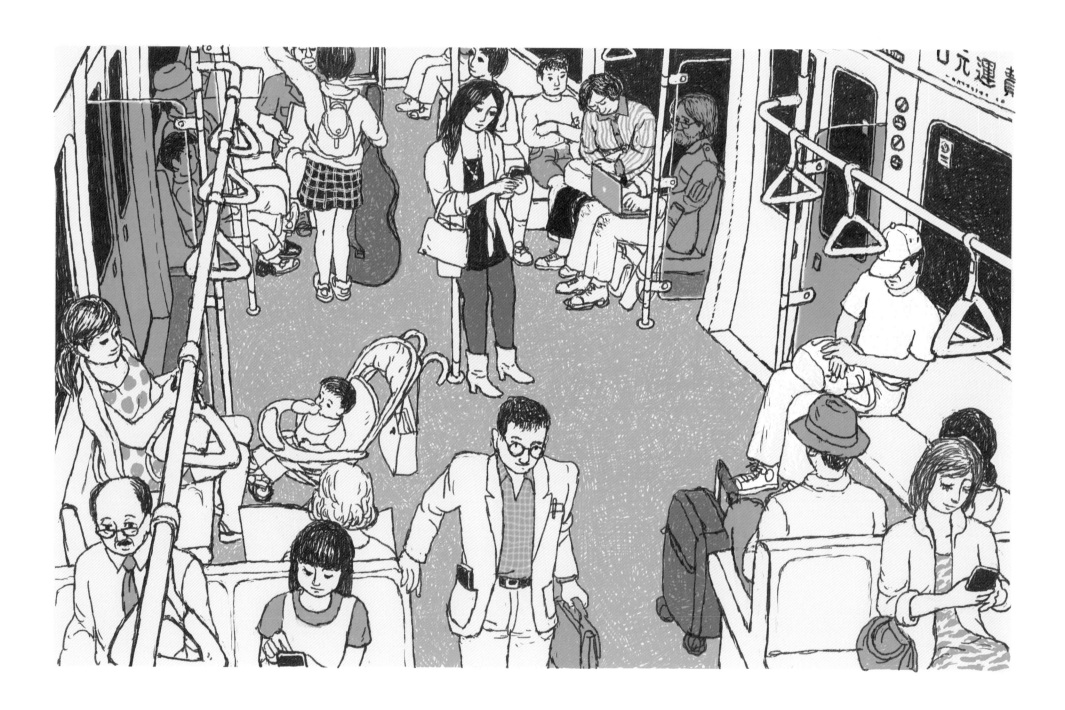

謹以本書
獻給

所有世代
為這塊土地打拚的朋友們

只有了解怎麼走了過來
才能邁開腳步向前走出去

關於這本書……

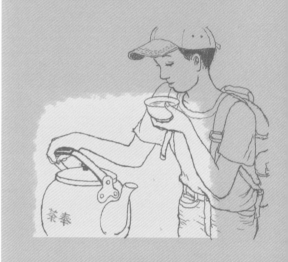

跟著一邊穿越時空一邊成長的小男孩來一趟時光寫生。

如果說，我們的人生是場無法重新來過的大旅行，那麼組成這大旅行的每一場小旅行，在能力所及的範圍內，都值得我們珍惜、悉心規劃和認真進行、體驗。

我喜歡藉旅行來開啟每個另一小段的人生故事。旅行經常會遇到許多不可預期的人和事，常帶來「once in a life」（一生一次）的驚喜和感動經驗，也是興奮的心靈開展和冒險過程，更經常讓我靈光乍現，成為創作中的重要養分。

某個炎炎夏日，我沿著波瀾壯闊的上密西西比河駕車南遊，在慵懶的水草香味溫熱空氣中，不著急地走走停停。

兩日後，我走岔路造訪密蘇里州的馬克吐溫森林，看見河水的支流轟然奔流進河畔岩縫裡去。在經驗中，水應該會從岩洞裡流向主流的河道才對，因此那景象讓我不禁神往——為什麼水往岩洞裡流？

由耳聞大量水流的巨大回聲判斷，漆黑的岩洞似乎相當深邃。順著水流，從洞的另一頭出來時，又會是什麼樣的情景呢？

曾有幾次機會參訪鐘乳岩洞，在神祕的洞穴裡，關掉照明燈具，就會頓時體會到前所未有、使一切感官皆迷失，百分之百的闇黑，接下來，連時間也好像凍結了。偶爾會有由洞頂岩隙中投射進來神啟般的光束，一明一暗的幽冥變幻，使人一下子迷失在時空錯亂中，迷茫中好像窺見了未來？

還是，在不知不覺中，已返回到時空隧道的另一端，那個我已經遠離了三十四年的故鄉？那個我出生、成長、打拚年代的臺灣。不完美，卻算是很幸福的地方。

離鄉背井的這許多年，讓我對這個急遽改變中的故鄉，一直有著缺席的虧欠感，且逐年增長。

是的，現在就是動手用畫筆記下這段生命記憶的時候了，這是我想做、能做、也應該做的事。

溪邊文學：一大清早，溪畔就聚集了好幾位洗滌衣物的婦女，大夥兒一邊在石塊上捶打清洗，一邊開懷暢聊家常。

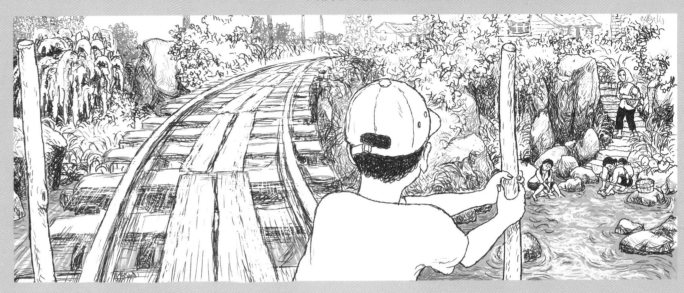

從前的農業社會和現代社會相較，人與人之間相互關懷的方式很不一樣。以往常有熱心人士為路過行人提供免費的「奉茶」。

有時一下子找不到茶碗的粗線條漢子，還會豪邁地以壺蓋代杯裝茶來喝呢！

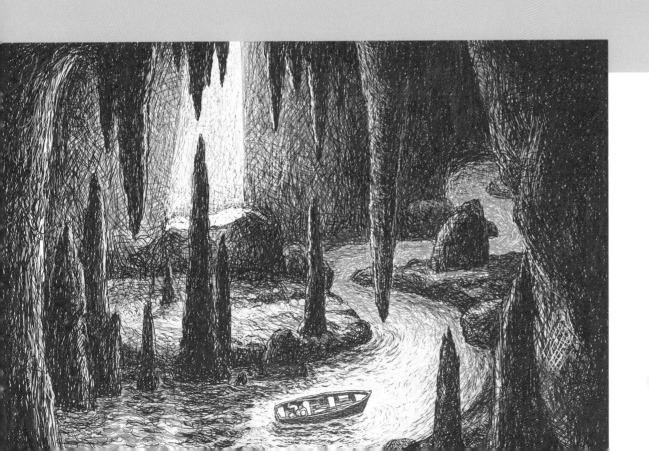

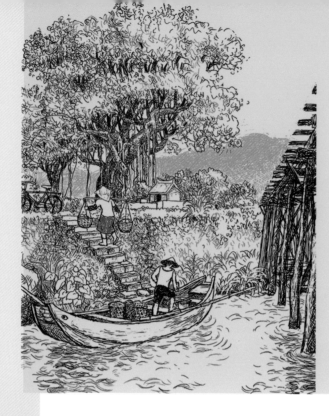

河溪上常見到木製舢舨船。
要渡河時，行人直接上船，也可以將腳踏車抬上去，
往船上的空奶粉罐裡投一枚一塊錢硬幣，
船伕就會渡你到彼岸。

陰霾的天下著毛毛雨，媽媽帶著三、四歲大的我，坐在人力臺車上，被穿著簑衣的車伕推著走，一路顛簸著到當時仍到處都是水田的市郊找親戚。車頂上的帆布雨遮，積多了雨水，就下垂壓到我頭上，我只能不時地抬手往上推，讓雨水從旁邊流掉。

五〇年代這種變身自礦區、在窄軌上推行的交通工具，日人稱為「輕便車」，走的路線多是單軌。面對面行進的兩輛車碰頭時，因它的「輕便」，乘載人數少的車就從鐵軌上搬開來，讓路給人多的車先通行。不知道如果兩臺車上的乘客人數一樣多時，是不是要用猜拳來決定誰讓路呢？

臺車在輕便軌道上，越過農地、溝渠，心中既興奮又害怕。途經一座簡易搭建、很沒安全感的木橋，目瞪著橋下冷冽的青綠溪水，我心中混雜著刺激和恐怖的神祕感受，超過半世紀後竟仍歷歷在目，無法忘懷。

這算是我最早的旅行圖像記憶吧。

這 本書用手繪圖像的方式，試圖記錄一些自五〇年代以來，在這塊土地上人和環境的生活記憶。主要著眼於 1950 至 1980 年之間，和「現代」生活環境差異性較大、年輕世代相對較為陌生的部分。

至於在跨入二十一世紀後，社會、生活方式鉅變，3C 飛躍猛進、資訊爆發……，這一部分人人耳熟能詳，我就不多贅言蛇足了。如果問我這輩子最滿意的是什麼？答案應是數十年來，我一直在做著自己喜歡的事，最幸運的是，還有一個一直全力支持著我向前走的妻子。喜歡做的事太多了，繪畫、設計、插畫、攝影都是。想要做什麼像什麼，只能比別人投入更多更多的時間在每個領域上。

多數人認為這是一個高度精密分工的時代，應力求精於一藝。但垂直式的鑽研，就等於否定水平式的多方向發展嗎？人生苦短，只因為喜歡的東西太多，就得花比別人多的時間在學習，值得嗎？

我們的生命既無法控制「量」的長度，但可以力求「質」極限化的發揮。一個比一般人多做了很多事的人，就算在五十歲時倒了下來，他應該能夠告慰自己「我已經活夠了等於別人的八十歲的生命價值。」美國先賢傑佛遜，在人們稱讚他的成就時，他說「我只是保持著當別人還在睡覺時，仍努力不懈。」

許多人認為繪畫是感性的，而設計是理性的，兩者有著難妥協的衝突性。但從積極面看來，兩者間卻存在著互補、相互滋養的「interdiscipline」（跨界）關係。這樣的人生觀和長期的創造性工作，讓我養成了新鮮、有趣地用不同、客觀的角度來仔細觀察周遭事物，並盡量貯存資料記錄的習慣。

如同交通工具演進，建築也是人類環境變化的有趣重點。

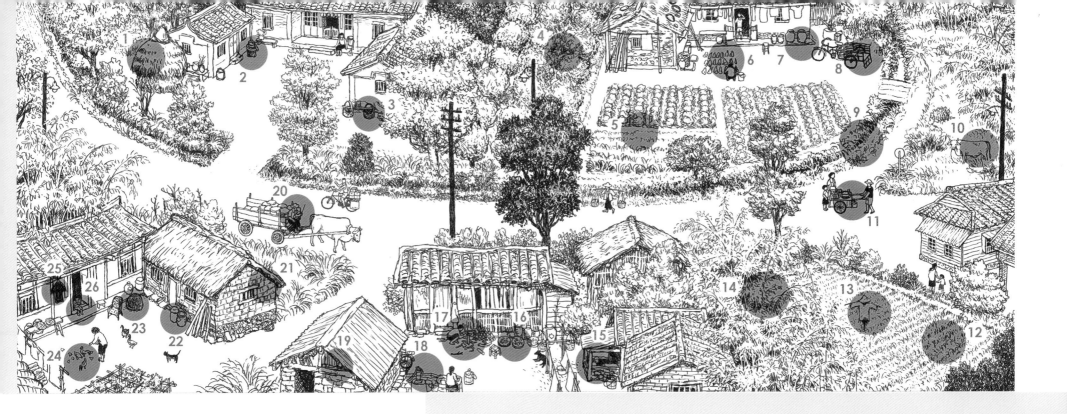

隨著時間向前推演，我們無數具有本土特色的建築物已經或正逐漸大量地消失。這讓我忍不住，著急地想要一口氣將這些令我深深著迷，不同時代形形色色的房子全用畫筆將它們記錄、重現。

早年人們蓋房子，都離不開「就地取材」的原則，在他們住居地附近取得最方便的材料來建造——鄉下、山邊的房子就用泥、茅草、木、石塊，濱海漁村經常採用珊瑚礁等作為建材。早期臺灣的典型民房，包括用黏土、稻草塑成土磚砌造的「土角厝」，用木竹梁柱結構再糊上泥土牆的「竹管屋」，這些房子的耐水性較弱，有時遇颱風、洪水等災害，就會遭到破壞。也有堅固的磚造、石造房子，也常見各種材料混搭的建築物，還有許多日式編竹填泥的木屋等。

在這本書的畫中，我記錄了許多不同時期，使用不同建材所建造的各色各樣房子。

1. 稻草堆。
2. 石磨。
3. 竹籮筐、扁擔。
4. 果園。
5. 菜圃。
6. 晒菜乾。
7. 醃製醬菜。
8. 人力拉車「力阿卡」。
9. 灌溉水渠。
10. 放牛吃草。
11. 「來碗米粉湯嗎？」
12. 水稻田。

13. 稻草人。
14. 竹叢。
15. 石砌豬圈。
16. 晒蘿蔔乾。
17. 劈材準備煮飯、燒水。
18. 用抽水幫浦洗滌衣物。
19. 有鐵皮屋頂的石砌屋。
20. 黃牛拉車。
21. 有茅草屋頂的土角厝。
22. 醃製豆腐乳、自釀水果酒。
23. 竹編雞籠。
24. 餵雞鴨。

25. 蓑衣。
26. 坐在門檻上的孩子，邊吃番薯粥蘿蔔乾邊呢喃：「阿母，今天老師有講，下個禮拜一還不交代辦費的人，要罰站、掃廁所……我不想去上學了。」

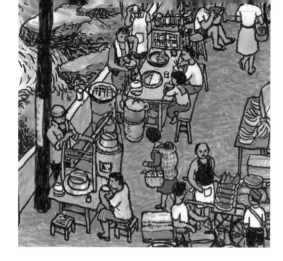

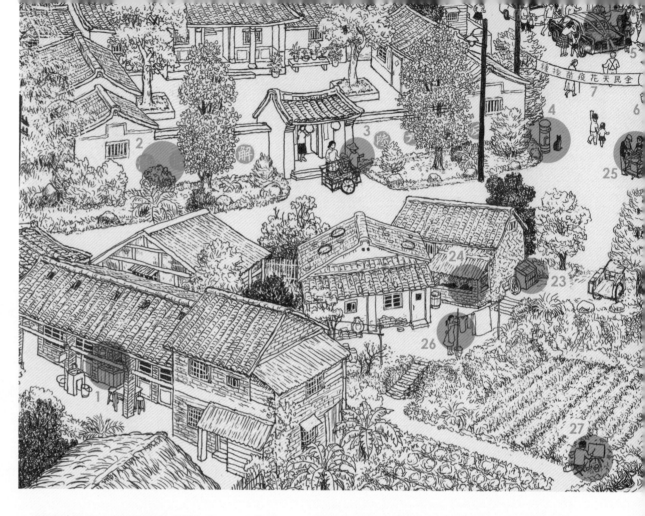

每一幅畫作中的所有人物，都是我賦予他們各種角色的「臨時演員」，各自在舞臺演繹出鄉、鎮、小城裡的多元樣貌。他們在不同場景裡，穿上不同的衣物，登場賣力演出、過日子。

不像現在，大家都早已融合打成一片，在早年，不同族群的人們是容易識別的。一眼就看得出來的本省人士常穿著適合亞熱帶氣候的棉衫短褲，外省人則愛穿西裝或中山裝、長袍、旗袍。

巷弄裡正進行著喜氣洋洋的結婚典禮，那是經常看到的中西合璧式本土禮俗加上西式婚紗。禮車繫著大紅彩球，顯然是租車公司購自外僑留下來的二手「黑頭車」。

我的街景舞臺上，還經常出現三軍將士們。在那個年代，號稱六十萬大軍枕戈待旦，在街上隨處可見他們的身影，軍車更是穿梭頻繁。

這彷彿是 1944 年春天，盟軍入侵諾曼地前夕的英倫街景的迷你版？公共場所更常見到各式各樣刺眼的政治標語，為人們表面上平靜的日常生活，添加了幾許若隱若現、動盪不安的異樣氛圍。

1. 販賣日用品、應有盡有的「柑仔店」，也就是舊時的街坊便利商店。

2. 漆寫在牆上的宣傳標語。

3. 「頭家娘，今天要買點什麼青菜嗎？」

4. 巷口街角的郵筒。

5. 結婚迎娶的現在進行式。

6. 返家休假的阿兵哥，上街看熱鬧。

7. 衛生所的政令宣導。

8. 竹器店，全部純手工編造的喔！

9. 加蓋了有漂亮綠水溪景的廚房。

10. 三輪小貨車，忙著替客人載送刨冰機，超酷的，是哪家冰果店訂的呀？

11. 釣溪哥仔魚、溪鰻、毛蟹，運氣好時甚至釣得到香魚耶！當時可是水清見底，說「幾乎零汙染」並不算太誇張哪。

12. 忙得滿頭汗，切仔麵攤的老闆娘，搶著趁忙亂空隙喝一口茶。

13. 咦？在鋪了桌巾的桌上打開了的幾口小手提箱，賣些什麼好康的啊？告訴你，物美價廉，臺灣製的瑞士錶哪！

14. 打拳頭賣膏藥，正宗西螺七崁傳人耶！「噹！噹！噹！」功夫要看，藥酒也請多交關捧場，專治五癆七傷、跌打損傷，一服見效，呼你強強滾啦！

15. 「很慢的」（現摘的）無敵超新鮮青菜，太太，小姐，加減看、加減買喔！

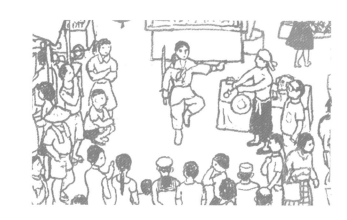

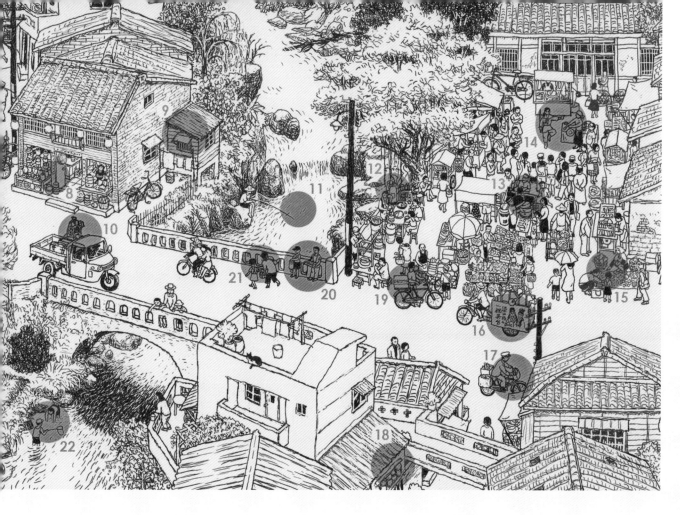

16. 電影宣傳車，擴音器黃梅調全音量〈遠山含笑〉而來，是《梁山伯與祝英台》啦！稍後，紅得嚇嚇叫的「男主角」凌波小姐來臺更是萬人空巷，真是驚天地泣影迷！波迷們奮不顧身、超誇張的向她拋金飾、撒熱錢，令人嘆為觀止！

17. 任勞任怨的綠衣天使，無畏風吹雨打的郵差先生。

18. 老傳統紅磚屋，配上甕窗，引發思古幽情，讓人詩意大興。

19. 好吃的山東大饅頭、包子、大餅喲！

20. 阿嬤，要不要買枝仔冰？孩子們賺外快，愛拚才會贏。

21. 提竹籃的老阿嬤、乖孫女，手牽手向前走。

22. 小朋友們撈蝦摸魚，其樂也融融！

23. 標準的垃圾箱。

24. 堅固的石砌屋，加建了豬圈。

25. 烤番薯，熱呼呼、香氣四溢，讓人吞口水。有名的金山番薯耶，快來吃看看喲！

26. 巧媳婦為家打拚，早早起床，遲遲就寢，做不完的家事啊！

27. 戶外寫生的學生。說起寫生，我曾到萬里漁村寫生，畫我喜愛的小漁船。那些都是真木船，不像現在都是 FRP 製的。一如往常，總會引來一些人圍觀。「畫這個要做什麼？」一位歐巴桑好奇地問。言下之意是「畫又不能當飯吃」。我沒答腔，這個問題被問過太多次了。

「你在幹什麼？」提高聲調的特殊口音傳來，觀眾們紛紛後退。我轉頭看，是守海防的老士官。「我在寫生……」「蛤？寫什麼？」「我在畫水彩……，畫漁船啊。」我望了一下他肩上倒揹的，有橫插彈夾的英式衝鋒槍，和電影《桂河大橋》裡看到的一樣。他橫眉豎目「你不知道這裡是不准照相、描繪、測量的海岸『重地』嗎？」他搶過我手裡的大號水彩筆，貼近他耳朵，用手指彈了兩下，機警的聽看看它是不是中空，內藏了什麼裝置？結果，我被「取締」了，畫被沒收了事。當時我是個學生，18 歲，時間是 1968 年。呃，那可仍是個肅殺的「保密防諜」戒嚴年代呢！

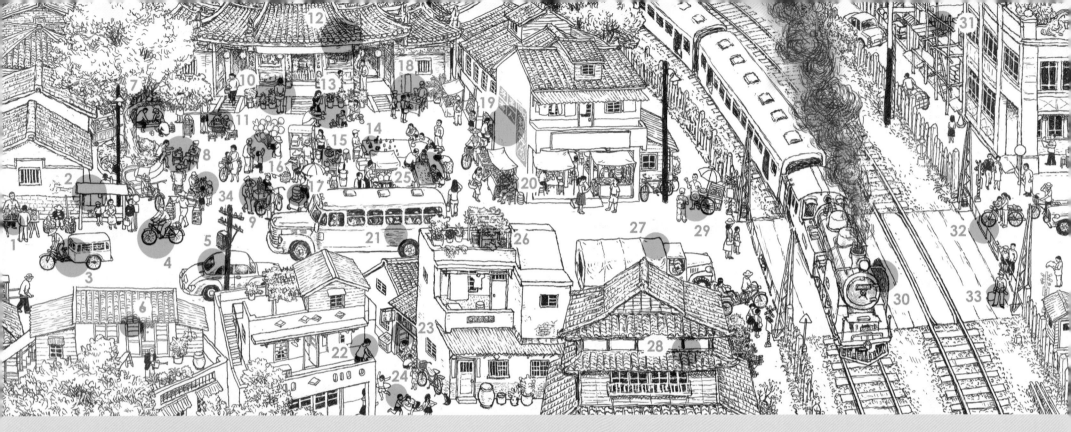

1. 賣糖果零食的小販。

2. 公共汽車候車亭。

3. 接送幼稚園小朋友上下課用的「交通車」。人稱「力阿卡」的三輪人力車加上鐵皮車身改造而成。曾有富人情味的園主把車借給員工，讓他週末載小孩逛街兜風，賺點外快。

4. 空軍軍官。

5. 黑頭轎車。

6. 屋頂的和室小屋。

7. 「看好，起手無回喔！雙砲君，抽俥啦！」

8. 廟口大開講。

9. 來賭一下香氣四溢的烤香腸，「拾巴啦！」「扁晶啦！」

10. 穿上新睡衣逛街的人。

11. 美味的蚵仔麵線。

12. 香火鼎盛的媽祖廟。

13. 年輕父母和學步的寶貝兒子。

14. 拋藤圈套獎品的遊戲。

15. 香噴噴的炸油粿、菜頭粿。

16. 「阿公，給我買氣球，我要那個紅的！」「氣球一下子就會破掉，沒什麼路用，等一下帶你去吃當歸鴨麵線卡有補啦！」

17. 現蒸的狀元糕，趕緊來買喲！

18. 峨眉山人，面相、手相、奇門遁甲摸骨（不摸肉）論相，鐵口直斷！

19. 廣告牆：牙膏、止痛藥、香菸、美容膏，爭奇鬥豔……咦，不只這些喔，看！還有「　蔣總統是民族救星」（按規定：稱呼偉人，前面要空出一個字間隔，以示尊敬）Yeh！什麼廣告都擠在一起，酷斃了。

20. 賣金紙、香燭。「大家卡緊來買，有燒香有保庇喔。」

21. 屬於大家的公共汽車。

22. 「阿月仔，還不快回家作功課呀！有什麼好玩的，玩了整個下午？」

23. 漫畫、小說出租店「老闆，有沒有新出版的《漫畫週刊》呢？我也要租《小俠龍捲風》」。

24. 沒什麼車子的巷子裡，就成了孩子們的運動場，跳橡皮圈、呼拉圈、捉迷藏，想玩什麼、就玩什麼。

25. 玩一大盆水的撈金魚遊戲，光看那麼多五顏六色的魚兒們，就讓人暑氣消了一大半！

26. 能幹的屋主，讓屋頂陽臺變成了賞心悅目的小小空中花園。

27. 美製 2.5 噸 10 輪軍用卡車。

28. 日式黑瓦木造住宅。

29. 平交道遮欄放下來了，我和大家一起來等火車……咦，大哥在賣什麼？三色冰淇淋，紅豆、芋頭、牛奶，要嚐看看嗎？

30. 日製蒸汽火車頭。

31. 老舊磚瓦平房拆掉了，新的洋樓正忙著蓋。

32. 可升降操控的平交道遮斷器。

33. 鐵路局的平交道監控員。

34. 手藝精巧的捏麵人，正忙著幫小朋友們捏塑孫悟空。

這本書中所呈現的許多場景和建築物，除了在後半部出現的臺北老中華商場（已拆除）、101 大樓、捷運站和臺南的鹿陶洋聚落（部分）之外，可說是我許多年下來在臺灣城鎮、鄉村到處跑，蒐集而來的龐大資料，加上將自己數十年記憶深處的臺灣印象翻箱倒櫃，搜尋、匯集、剪輯拼圖、消化，重新設計排列組合後，所產生我稱為「造境創作」的全新圖像。若想按圖索驥去找那是什麼地方的話，是不太切實際的。

隨書中故事開展而逐漸變成了青年的小男孩，在跨越鐵路平交道之後，眼中所見的已經是多年後的城市景觀。

從這裡開始，我們的「舞臺」天色也已由白天變薄暮而轉暗，成為華燈初上的夜景。城鎮裡的主要街道，因著夜的到來，替換了白天原有繁忙紛擾的現實面貌。夜裡氛圍如夢似幻，混合交錯著巴洛克風格、日式洋風、和戰前的 Art Deco 裝飾主義的長列樓房的「亭仔腳」下生意盎然，放鬆下來的人們紛紛上街遛達，排遣漫漫夏夜。

這樣由日轉夜的變化安排，除了為迎接隨後而來，霓虹燈繽紛閃爍的西門町、中華路場景而營造一個銜接伏筆之外，更用建築物室內照明的對比來作為整個社會進入了另一個嶄新時代的宣告：這是早年常見的住、商混合街道。在連續的眾多亮晃晃的溫暖鎢絲燈光照明之際，一戶民家開敞來的門窗，卻突兀地散發出偏寒色調的光，那是從剛問世的黑白電視機螢幕所發出來的螢光。

如同畫中所描繪的，街坊領先擁有電視機的人家也常慷慨地邀請鄰居們來共享，敦親睦鄰一番。路過行人也不時會好奇地在窗外駐足圍觀同樂。七、八〇年代的臺北，最繁華熱鬧的地方，當然要首推西門町、中華路商場、衡陽街等「城內」地區了。

休閒逛街，度週末、逛新潮的百貨公司，約會、看電影、上館子、訂製西裝、挑黑膠唱片……不分男女老少、族群，大家都有志一同的往那邊大集合。這一切都已成了無數人的共同回憶。

許多年後的某日，我首次搭乘臺北市捷運。如此現代化的交通工具，安全、舒適而有效率的將大量不斷滑著手機的整車乘客快速、精確輸送到各自要前往的地方。

我一下子心生錯覺，「臺北什麼時候變成東京、大阪了？」心中一震，其來有自：我長居幅員遼闊、出門就是駕車代步的美國加州，除了到機場搭飛機之外，三十多年來竟然完全沒有搭乘陸上大眾交通工具的經驗。

1. 被稱為「中吉普」的 3/4 噸美製軍械車。

2. 騎樓下的美食餛飩麵。

3. 私人醫院。

4. 養鴿人家的鴿籠。

5. 「下了課摸這麼晚才看到人，忘了晚上要去補習啊？」

6. 罕見的古董附掛邊車座重型機車，瀟灑地出來兜風。

7. 連鎖大型書店還沒出現以前，兼賣文具的小型書店。

8. 布行。在成衣業尚未普及的年代，人們逛布行，購買布料，再請裁縫師手工量身剪裁製作新衣。

9. 自稱大旅社的小型旅館，給旅人不少方便。但隔音通常不佳，需另付十塊錢租電風扇，半夜有時還會被警察敲門「臨檢」。

10. 不用請宅急便，家具店免費幫你運送像這樣的大櫥櫃。

11. 整修施工中的日式房舍。

12. 公共電話亭，有可關閉的門減低噪音。投幣式，三分鐘一塊錢。

13. 茗茶專門店，自用送禮兩相宜。

14. 「樓上雅座」，名曲、咖啡、飲料、冰品。不只時髦年輕朋友趨之若鶩，文人雅士也常現身，清談、評論時政或找張角落桌子，覓靈感爬格子。

15. 奉母命，到鄰近雜貨店買幾顆新鮮雞蛋，明天早餐有幸福荷包蛋了！

16. 門楣上貼有民俗宗教的五彩紙幡，屋主的曾祖父據說是前清秀才。一家祖傳專幫人們嫁娶婚喪擇日、看風水。口碑載道，不用掛招牌即可立足於市井之中。

17. 獨樂樂不如眾樂樂。門窗皆大開，好讓多一些人從他們新買的電視機上共享不久前才開播的「台視」晚間節目。

18. 家庭經營的「純理髮廳」。

19. 販賣麵茶、杏仁茶、膨餅等，提供可口的宵夜點心。

20. 施工中的建築工地，採用了鋼筋混凝土施工法，要蓋幾層樓呢？

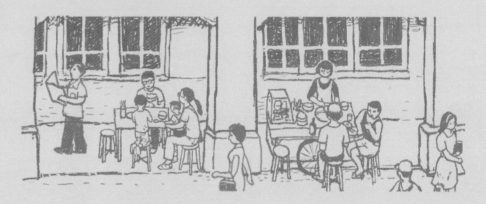

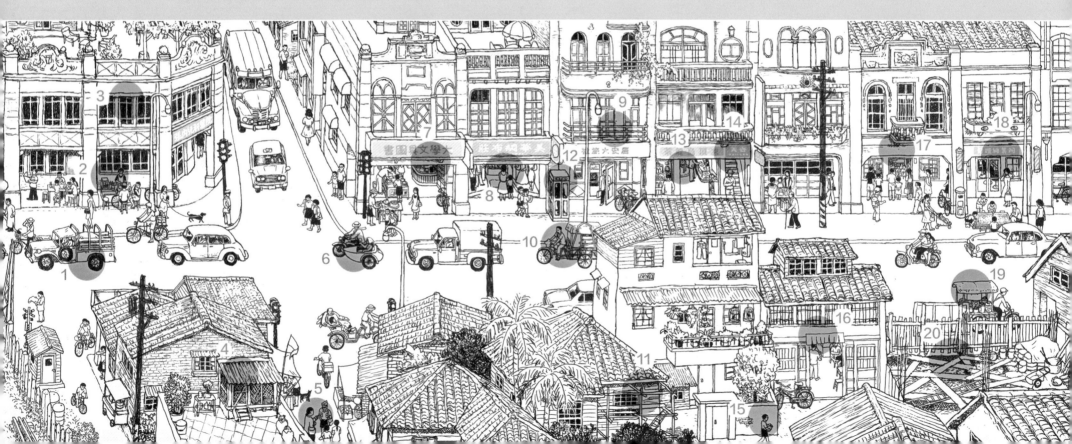

雖然我也經常搭乘電車、地下鐵，但那都是在出訪日本時。臺北早年的搭公車經驗，有人說是一場夢魘，也實不為過。先到售票亭購票，上車時車掌小姐剪票。等到車，也不見得搭得上，已滿載乘客的巴士姍姍來遲，卻過站不停揚長而去。上了車，就開始顛簸繞道、汗流浹背的漫漫之旅。

我們的高鐵，「臺灣新幹線」——這是日文臺灣觀光手冊上對高鐵的稱呼。是的，超快速超方便。但對我而言，這樣的快速卻把我們這個原來就不太大的島，一下子縮得更小了。「省了時間，失了空間」這算是另一種「相對論」嗎？

近年來我去臺南時，常捨高鐵而改乘臺鐵的莒光、自強。（普悠瑪從來買不到票，平快則是難以忍受的慢。）不為省錢，實在是為了彌補心中這個難以言喻的「相對論」失落感。何況高鐵表面上雖可省三小時，但實則不然，因為還要拖著行李轉車或搭一陣子接駁車。反正到臺南就是為了想過幾天的「慢活」，相較之下，在車上不慌不忙地小睡、讀點好書，多花了點時間，也算心安理得。

此外，搭乘這種不快不慢的火車，心中有著一種不為外人道的療癒感。我年輕時服兵役，從臺南駐地回臺北度假，當時搭的就是這類型的火車。那竟已經是1972、1973，四十多年前的事了啊！

後座的兩位婦人娓娓而談，時而抬高的聲量，中斷了我的閱讀。似在歔歔地訴說著她男人的薄倖，傾訴對象應該是在這趟車上邂逅的鄰座旅友，對方也正為她鳴著不平。喔，這不正是「悔教夫婿覓財利，遠走他鄉當臺商」吶？

我的視線不經意地從手中陳芳明的《殖民地摩登》一書離開往上移。不知何時，整節車廂早已座無虛席。兩排座位間的走道上零落地站立著幾個年輕男女，沒有人交談，全都低著頭忙他們的手機。

前方倚靠著座椅背側面而站、黝黑皮膚的年輕男子的身影看起來有些似曾相識。他時髦的瀏海因低頭而下垂到眼鏡上，但絲毫沒影響熟練的大姆指快速地操弄著手機，臉上不時閃現莞爾一笑。

當年我不也一樣，經常搭乘「自願無座」（站票）的縱貫線列車嗎？不過，我當時蓄著軍人的平頭，也當然沒有手機，但削瘦黝黑、戴眼鏡的模樣，倒與他有幾分像。

車廂間的玻璃門開了一下，穿著制服的驗票先生走向他。年輕人伸手往褲袋慌亂摸了一陣，咦，車票跑到哪裡去了？中年粗壯的驗票先生推了下大盤帽沿，面無表情，「少年的，你給我講，哪裡上來的？去哪裡？補票喔！」

......

「阿娘喂！怎麼這麼貴哪？補的是來回票呀？」
「阿你嘜免講笑科的啦，補票沒有人補來回的。坐車無票補票要加手續費啦。你咁不知影？」

車上跑馬燈字幕正顯示著列車即將到達新營。嗯，臺南就要到了。列車廂的聲響加大，正在通過鐵橋。望眼窗外，河面波光粼粼，是八掌溪吧？

我從背包側面抽下水瓶，扭開瓶蓋，啜了一口。

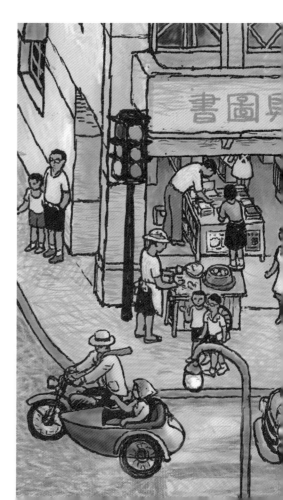

雖然我也經常搭乘電車、地下鐵，但那都是在出訪日本時。臺北早年的搭公車經驗，有人說是一場夢魘，也實不為過。先到售票亭購票，上車時車掌小姐剪票。等到車，也不見得搭得上，已滿載乘客的巴士姍姍來遲，卻過站不停揚長而去。上了車，就開始顛簸繞道、汗流浹背的漫漫之旅。

我們的高鐵，「臺灣新幹線」——這是日文臺灣觀光手冊上對高鐵的稱呼。是的，超快速超方便。但對我而言，這樣的快速卻把我們這個原來就不太大的島，一下子縮得更小了。「省了時間，失了空間」這算是另一種「相對論」嗎？

近年來我去臺南時，常捨高鐵而改乘臺鐵的莒光、自強。（普悠瑪從來買不到票，平快則是難以忍受的慢。）不為省錢，實在是為了彌補心中這個難以言喻的「相對論」失落感。何況高鐵表面上雖可省三小時，但實則不然，因為還要拖著行李轉車或搭一陣子接駁車。反正到臺南就是為了想過幾天的「慢活」，相較之下，在車上不慌不忙地小睡、讀點好書，多花了點時間，也算心安理得。

此外，搭乘這種不快不慢的火車，心中有著一種不為外人道的療癒感。我年輕時服兵役，從臺南駐地回臺北度假，當時搭的就是這類型的火車。那竟已經是1972、1973，四十多年前的事了啊！

後座的兩位婦人娓娓而談，時而抬高的聲量，中斷了我的閱讀。似在欷歔地訴說著她男人的薄倖，傾訴對象應該是在這趟車上邂逅的鄰座旅友，對方也正為她鳴著不平。喔，這不正是「悔教夫婿覓財利，遠走他鄉當臺商」呐？

我的視線不經意地從手中陳芳明的《殖民地摩登》一書離開往上移。不知何時，整節車廂早已座無虛席。兩排座位間的走道上零落地站立著幾個年輕男女，沒有人交談，全都低著頭忙他們的手機。

前方倚靠著座椅背側面而站、黝黑皮膚的年輕男子的身影看起來有些似曾相識。他時髦的瀏海因低頭而下垂到眼鏡上，但絲毫沒影響熟練的大姆指快速地操弄著手機，臉上不時閃現莞爾一笑。

當年我不也一樣，經常搭乘「自願無座」（站票）的縱貫線列車嗎？不過，我當時蓄著軍人的平頭，也當然沒有手機，但削瘦黝黑、戴眼鏡的模樣，倒與他有幾分像。

車廂間的玻璃門開了一下，穿著制服的驗票先生走向他。年輕人伸手往褲袋慌亂摸了一陣，咦，車票跑到哪裡去了？中年粗壯的驗票先生推了下大盤帽沿，面無表情，「少年的，你給我講，哪裡上來的？去哪裡？補票喔！」

．．．．．．

「阿娘喂！怎麼這麼貴哪？補的是來回票呀？」
「阿你嘜講笑科的啦，補票沒有人補來回的。坐車無票補票要加手續費啦。你咁不知影？」

車上跑馬燈字幕正顯示著列車即將到達新營。嗯，臺南就要到了。列車廂的聲響加大，正在通過鐵橋。望眼窗外，河面波光粼粼，是八掌溪吧？

我從背包側面抽下水瓶，扭開瓶蓋，啜了一口。

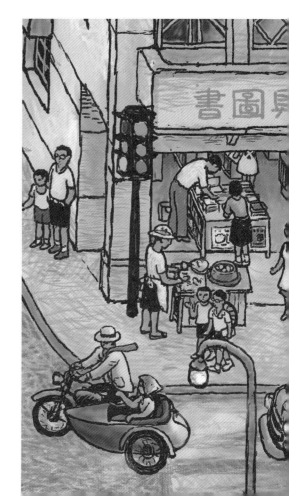

回饋　從心出發　　呂游銘

到了　可以逐漸看清實相之年　　臺灣　臺北　艋舺人
終於　看山還是山
我畫故我在　　廣泛的喜愛不同性質的創造性活動
如果沒畫下來
就會成為　　自 1969 年以來不斷的作了許多繪畫、插畫和室內設計作品
一輩子後悔沒做的事　　1983 年起旅居美國加州舊金山灣區　從事藝術創作
於是　從心出發　繪我故鄉　　愛自由　不隨流派　不迷信主流學院教育或文憑觀

畫話說我們的故事　　喜歡思考和走萬里路　深入觀察、體驗，以畫代話說故事
併貼　重現　濃縮　演繹　　深信畫什麼遠比怎樣去畫重要
那六、七十年來臺灣庶民生活的圖像　　創作過程是主觀的　感情極大化的投入
從那些不很完美　卻很幸福的日子去切入　　對自己作品的評估標準　卻是最嚴苛的客觀和理性
從我們的過去
走到現在　　不管藝術創作，還是繪本，專注，想畫就畫
還要走向未來　　沒有過參不參賽的想法，也沒主動「參賽」過
但得過國內一些像是：金鼎獎、金書獎、好書……等獎

看到了一脈相傳　生生不息　我們共有的生命力
有不斷的省思　也學到了許多珍貴的東西　　長年離鄉，自覺該做點對家鄉有所虧欠的努力和補償（雖然遲到）
因而自 2011 年起　重入江湖　持續創作繪本　在臺灣出版

Far beyond the utopia
An epic of ordinary people's lives in Taiwan　　自創繪本有：
糖果樂園大冒險、想畫就畫就能畫、魚鷹搬家、鐵路腳的孩子們
大酷鴨找朋友、時光寫生

與文字作家合作繪本有：
一起去看海（陳玉金／文）、冬天的故事（陳玉金／文）
夢想中的陀螺（陳玉金／文）、一起看電影（陳玉金／文 ）
我是貓（游珮芸／詩）、我愛貓（游珮芸／詩）
微笑警察（劉清彥／文 ）

記錄影片《童夢》（ *an Odyssey of Dreams*, 2015）介紹作者一路
走來　創作心路歷程的一部分（賴俊羽／導演　2015）

創作工作持續進行中……待續

時 光 寫 生

手繪 0.65 世紀臺灣庶民日常

作　者　　呂游銘

總 編 輯　　王秀婷
責任編輯　　李　華
版　權　　向豔宇
行銷業務　　黃明雪

發 行 人　　涂玉雲
出　版　　積木文化
　　　　　104臺北市民生東路二段141號5樓
　　　　　電話：(02) 2500-7696 | 傳真：(02) 2500-1953
　　　　　官方部落格：www.cubepress.com.tw
　　　　　讀者服務信箱：service_cube@hmg.com.tw
發　行　　英屬蓋曼群島商家庭傳媒股份有限公司城邦分公司
　　　　　臺北市民生東路二段141號11樓
　　　　　讀者服務專線：(02)25007718-9 | 24小時傳真專線：(02)25001990-1
　　　　　服務時間：週一至週五09：30-12：00、13：30-17：00
　　　　　郵撥：19863813 | 戶名：書虫股份有限公司
　　　　　網站：城邦讀書花園 | 網址：www.cite.com.tw
香港發行所　城邦（香港）出版集團有限公司
　　　　　香港灣仔駱克道193號東超商業中心1樓
　　　　　電話：+852-25086231 | 傳真：+852-25789337
　　　　　電子信箱：hkcite@biznetvigator.com
馬新發行所　城邦（馬新）出版集團 Cite（M）Sdn Bhd
　　　　　41, Jalan Radin Anum, Bandar Baru Sri Petaling, 57000 Kuala Lumpur, Malaysia.
　　　　　電話：(603) 90578822 | 傳真：(603) 90576622
　　　　　電子信箱：cite@cite.com.my

城邦讀書花園
www.cite.com.tw

製版印刷　　上晴彩色印刷製版有限公司

2018 年11月1 日　初版一刷
2019 年1月17 日　初版二刷
售　價／NT$550
ISBN　978-986-459-153-4

Printed in Taiwan.